USÉE DE TROYES

Fondé et dirigé par la Société Académique de l'Aube

CARRELAGES

VERNISSÉS

INCRUSTÉS, HISTORIÉS ET FAÏENCÉS

CATALOGUE

Contenant la description, l'histoire et le dessin des différentes pièces qui font partie de la collection du Musée de Troyes.

I0403451

Prix : 2 fr. 50

TROYES

AU MUSÉE, RUE SAINT-LOUP

ET CHEZ TOUS LES LIBRAIRES

1892

TROYES. — IMP. ET LITH. DUFOUR-BOUQUOT

BIBLIOTHEQUE NATIONALE DE FRANCE

3 753102320539 7

MUSÉE DE TROYES

Fondé et dirigé par la Société Académique de l'Aube

CARRELAGES

VERNISSÉS
INCRUSTÉS, HISTORIÉS ET FAÏENCÉS

CATALOGUE

Contenant la description, l'histoire et le dessin des différentes pièces qui font partie de la collection du Musée de Troyes

Prix : 2 fr. 50

TROYES

AU MUSÉE, RUE SAINT-LOUP

ET CHEZ TOUS LES LIBRAIRES

1892

Le Musée est ouvert au public

Le Dimanche et les jours fériés, pendant l'été, de une heure à cinq; et, pendant l'hiver, de midi à quatre heures. — Tous les jours de la semaine, excepté le lundi, les galeries sont ouvertes aux étudiants munis d'une carte signée par l'un des Conservateurs.

———

Les personnes qui voudraient faire des dons au Musée sont priées de s'adresser à MM. les Conservateurs.

A MONSIEUR

Anatole DE BARTHÉLEMY

MEMBRE DE L'INSTITUT

Hommage de reconnaissance pour la nouvelle impulsion que son regretté frère, M. le Comte Édouard de Barthélemy, et lui-même ont donnée à l'étude des Carreaux vernissés, en la remettant en honneur par des travaux modèles.

MUSÉE DE TROYES

CARRELAGES
VERNISSÉS, INCRUSTÉS, HISTORIÉS ET FAÏENCÉS

CATALOGUE

Contenant la description, l'histoire et le dessin des diverses pièces qui font partie de la collection du Musée de Troyes

PAR

M. LOUIS LE CLERT

CORRESPONDANT DU MINISTÈRE DE L'INSTRUCTION PUBLIQUE
ASSOCIÉ CORRESPONDANT NATIONAL DE LA SOCIÉTÉ DES ANTIQUAIRES DE FRANCE
MEMBRE RÉSIDANT ET ARCHIVISTE DE LA SOCIÉTÉ ACADÉMIQUE DE L'AUBE
CONSERVATEUR DE L'ARCHÉOLOGIE AU MUSÉE DE TROYES

AVANT-PROPOS

La collection des carreaux vernissés, incrustés, historiés et faïencés du Musée de Troyes se compose d'environ deux cent soixante pièces différentes, parmi lesquelles ne sont pas comptés certains carreaux qui reproduisent en double, et même en un plus grand nombre d'exemplaires, des types qui figurent dans ce Catalogue. Si la présence de plusieurs carreaux semblables est précieuse, parce qu'elle permet de reconstituer le dessin de quelques rosaces, il existe, d'autre part, dans la série des carreaux portant des inscriptions, des lacunes regrettables, car elles rendent impossible la lecture de ces inscriptions, qu'il serait pourtant fort intéressant de connaître.

La collection du Musée, on doit l'avouer, serait beaucoup plus considérable si, à une époque éloignée déjà et dans un temps où l'on attachait fort peu d'importance à ces petits monuments d'un autre âge, parce qu'on les rencontrait alors beaucoup plus communément qu'aujourd'hui, on n'avait pas eu la malencontreuse idée de les employer en grand nombre au pavage d'une galerie. Ces terres cuites sont encore en place, mais il est impossible de les réintégrer dans la collection, car leur surface est usée et ne présente que des traces informes de vernis et d'incrustations. Il résulte, en outre, de la mise en œuvre de ces carreaux, qu'une certaine quantité de ceux qui figurent sur les plus anciennes listes des dons faits au Musée ne peuvent être représentés aujourd'hui.

Le présent Catalogue étant destiné au public qui, certainement, ignore les procédés usités pour la fabrication des pavages en terre cuite et connaît peu leur histoire, j'ai cru devoir l'initier à ces différentes questions, tout en donnant pour ceux qui voudront s'instruire plus amplement sur cette matière des indications bibliographiques empruntées presqu'en entier au savant mémoire de M. Anatole de Barthélemy, sur les *Carreaux historiés et vernissés, avec noms de tuiliers*[1].

[1] AMÉ (Emile) : Les carrelages émaillés du Moyen-Age et de la Renaissance; Paris, Morel, 1859, in-4°. = BARBIER DE MONTAULT (Msr) : Fouilles de l'église abbatiale des Châtelliers; Saint-Maixent, Reversé, 1888. = BARTHÉLEMY (Anatole de) : Carreaux émaillés du xive siècle, provenant du château de Saint-Germain-en-Laye. (Extrait du *Musée Archéologique*, 1875.) — Carreaux historiés et vernissés, avec noms de tuiliers. (Extrait du *Bulletin Monumental*, 1887.) — Carreaux historiés et vernissés du xiiie siècle. (Extrait du *Bulletin Monumental*, 1890.) = BARTHÉLEMY (Ed. de) : Notice sur quelques Carrelages historiés *(Bulletin Mon.*, 1852.) — Carrelages émaillés de la Champagne. (*Revue de l'Art Chrétien*, 1878.) = BAYE (baron J. de) : Voy. *Bull. de la Soc. des Antiquaires de France*, 1876, p. 185; 1877, p. 81, 115, 133; 1878, p. 94; 1885, p. 206. — Carreaux émaillés de la Champagne; Tours, Bourez, 1876. — *Mém. de la Soc. des Antiq. de Fr.*, 1886. = BAZIN (Ch.) : Abbaye de Breteuil et prieuré de Merle (Oise). *(Ann. Arch.*, X, 13.) = BERTRAND (R. de) : Les carrelages muraux en faïence et les tapisseries

J'ai pensé, en outre, qu'il y avait lieu d'ajouter, à la

des Gobelins, à Dunkerque; imp. Hubert, 1861. = BLOMME (A.) : Un carreau vernissé trouvé à Termonde. (Ext. du *Bull. de l'Acad. d'Archéol. de Belgique*, 1887.) = BOURQUELOT (F.) : Voy. *Bull. de la Soc. des Ant. de Fr.*, 1862, p. 76. = CAHIER (le R. P.) : Suite aux *Mélanges d'Archéologie*, 2ᵉ série; Paris, Morel, 1868. = CESSAC (de) : Carreaux provenant de l'abbaye de Bonlieu. (Ext. du *Bull. de la Soc. des Ant. de Fr.*, 1880.) = CHAMPFLEURY : Bibliographie céramique; Paris, Quantin, 1881. = CHEVALIER (l'abbé A.) : Carrelage du XIIIᵉ siècle trouvé en 1888, à Reims. (Ext. du *Bulletin Monumental*, 1888). = COURAJOD (L.) : Le pavage de l'église d'Orbais. (Ext. de la *Revue Archéol.*, 1875.) = COURMACEUL (Victor de) : Rapport ms. sur d'anciens carreaux en terre cuite du prétoire de la justice de paix de Saint-Amand (Nord). (Bibl. du Musée de la Manuf. de Sèvres.) = DANGIBEAUD (Ch.) : Notes sur les potiers, faïenciers et verriers de la Saintonge; Saintes, imp. Hus, 1884. = DECORDE (l'abbé) : Pavages des églises dans le pays de Bray. (Ext. de la *Revue de l'Art chrétien*, 1857.) = DEHAISNE (le chanoine) : Documents et extraits concernant l'histoire de l'art dans la Flandre, l'Artois et le Hainaut, avant le XVᵉ siècle. = DESCHAMPS DE PAS (L.) : Essai sur le pavage des églises antérieurement au XVᵉ siècle. *(Ann. arch.*, t. X, XI et XII). = DIDRON : Voy. *Ann. Archéol.*, t. X, 61 [1]. = DIGOT (Aug.) : Note sur des carreaux de terre cuite du XIᵉ siècle. *(Mém. de la Soc. d'Archéol. Lorraine*, 1866.) — Note sur les carreaux des églises de Mousson et de Laître-sous-Amance. (*Bull. Monum.*, 1848.) = ESPÉRANDIEU (le lieutenant) : Fouilles de l'église abbatiale des Châteliers; carreaux émaillés, dessins autographiés, 1890. = ESQUIÉ : Note sur des carrelages émaillés trouvés à Toulouse. (Ext. des *Mém. de l'Acad. de Toulouse*, 1879.) = FARCY (P. de) : L'église et l'abbaye de Longues, diocèse de Bayeux. (Ext. du *Bull. de la Soc. des Antiq. de Normandie*, 1874.) — La Céramique dans le Calvados (Congrès archéol. de France, 1883.) = FÉTIS : Catalogue des collections de poteries et de porcelaines du Musée d'antiquités et d'armures de Bruxelles. = FLEURY (Ed.) : Etude sur le pavage émaillé dans le département de l'Aisne; Paris, Didron, 1885. — Bull. de la Soc. Acad. de Laon, t. IV. — Antiquités et Monuments du département de l'Aisne; Paris, H. Menu, 1879. = GAUSSEN (A.) : Portefeuille archéologique de Champagne, 1881. = GAUTHIER (Jules) : Note sur un carrelage émaillé du XIVᵉ siècle, découvert au château de Roulans (Doubs). (Ext. du *Bull. de l'Acad. de Besançon*, 1886.) = GAY (Victor) : Glossaire archéologique. = GODARD-FAULTRIER (V.) : Inventaire du Musée d'antiquités Saint-Jean et Toussaint, à Angers, nᵒˢ 2567 à 2576. = GRÉSY (E.) : Notice sur un carrelage émaillé du XIIIᵉ siècle, découvert près de Milly (Seine-et-Oise), 1863. = LAUGARDIÈRE (E. de) : Lettre à Ch. Darcel sur le lieu de fabrication des carreaux du château de Thouars; Paris, Aubry, 1865. = LEBRETON : Voy. Congrès Arch., XVIIIᵉ session, p. 491. — Un carrelage en faïence de Rouen du temps de Henri II, à la cathédrale de Langres; Paris, Plon, 1884. = LE BRUN-DALBANNE :

[1] M. Didron, sur la première des planches qui accompagnent son article, donne la reproduction d'un carreau historié et vernissé, désigné ainsi : *Pavé de Troyes, XIVᵉ siècle*, sans autres indications. Il est regrettable que cet écrivain ne fasse pas connaître d'une manière plus précise l'origine de ce carreau.

notice relative à l'histoire générale des carrelages, quelques lignes tendant à faire connaître les principaux centres de fabrication et les carrelages les plus remarquables de notre région.

Il ne restait plus qu'à classer la collection et à la décrire. Dès le principe, j'ai eu l'intention de grouper les carreaux par lieux de provenance ; mais j'ai dû changer d'avis, lorsque j'ai pu constater que l'origine d'un certain nombre d'entre eux est inconnue ; qu'il arrive fréquemment de rencontrer dans un monument des carreaux appartenant à des époques différentes, et aussi que des carreaux entièrement semblables se rencontrent dans des localités souvent fort éloignées les unes des autres.

J'ai donc procédé dans un autre ordre d'idées, et j'ai divisé la collection en quatre parties, comprenant :

I. **Carreaux vernissés et incrustés du Moyen-Age.** — Cette première partie se subdivise elle-même ainsi : 1° *Carreaux pouvant servir à l'étude de la fabrication des carrelages vernissés et incrustés ;* — 2° *Carreaux à dessins géométriques ;* — 3° *Carreaux fleurdelisés ;* — 4° *Carreaux à décor en rosaces ;* — 5° *Carreaux portant des inscriptions ;* — 6° *Carreaux*

Carrelages de Troyes et de Polisy. Voy. Gaussen. = Liénard (F.) : Voy. *Bull. Mon.*, t. XXIX, 1863. = Mathon : Dessins ms. de carrelages de Normandie et du Beauvaisis ; 3 portef. au Musée de la Manuf. de Sèvres. = Monceaux (H.) : Les carreaux de Bourgogne. (Ext. de la *Revue des Arts décoratifs*, 1885.) = Pottier (E.) : Carrelages de l'église de Belleperche, xiiie siècle ; Paris, Plon, 1881. = Ramé (Alf.) : Etude sur les carrelages émaillés (*Ann. Arch.*, t. XII, 281). — Etude sur les carrelages historiés des xiie et xiiie siècles en France et en Angleterre ; Strasbourg, Silbermann, 1855 ; publ. non terminée. = Rossignol : Lettre sur la devise du chancelier Rolin et sur ses pavés émaillés (Mém. de la Commission des Antiq. de la Côte-d'Or, t. IV, p. 166.) = Savy et Serzay : Anciens carrelages de l'église de Bourg-en-Bresse ; Lyon, Vingtrimier, 1873. = Soil (Eug.) : Potiers et faïenciers tournaisiens. (*Bull. de la Soc. hist. et litt. de Tournai*, 1886). = Viollet-le-Duc : Carrelage de l'église abbatiale de Saint-Denis. (*Ann. Arch.*, t. IX, p. 73.) — Dictionnaire raisonné de l'Architecture française.

représentant des personnages, des animaux, des fleurs, des feuillages et des armoiries.

Les carreaux historiés ayant été fabriqués dans un but entièrement décoratif, c'est donc en prenant pour point de départ la similitude de leur ornementation que j'ai cru devoir les rapprocher les uns des autres.

II. Carreaux vernissés et incrustés de l'époque de la Renaissance.

L'ornementation de ces carreaux fournissant sur la date de leur fabrication des données plus certaines, je les ai, autant que possible, classés dans un ordre chronologique, en ne tenant plus aucun compte de leur décoration qui, du reste, est des plus variée.

III. Carreaux vernissés à dessins en relief.

IV. Carreaux faïencés. — Cette division comprend : 1° *Carreaux Hispano-Moresques ;* — 2° *Carreaux en faïence.*

Plusieurs de ces derniers carreaux portant dans les angles des ornements semblables, j'ai pensé qu'il serait convenable de les grouper d'après cette similitude de décoration qui paraît indiquer une fabrication contemporaine et une origine identique.

Pour donner satisfaction à toutes les exigences, j'ai fait connaître les dimensions exactes de chaque carreau; j'ai indiqué la couleur qu'a prise au feu la terre qui a servi à le pétrir; je lui ai assigné, mais sous toutes réserves, la date qui paraissait le mieux lui convenir et, enfin, j'ai essayé de le décrire. Cette dernière tâche étant fort difficile à remplir, j'ai pensé qu'un dessin bien exact serait de beaucoup supérieur à la meilleure description; aussi, j'ai joint à mon

travail plusieurs planches reproduisant la collection presque tout entière.

J'ai, en outre, placé à la suite de chaque numéro du Catalogue, lorsqu'il y avait lieu, une notice historique, soit sur la fabrique ou le monument dont vient l'objet décrit, soit sur la famille pour laquelle il a été fait.

Enfin, j'ai terminé cet ouvrage par une table générale des noms de personnes, des armoiries et des noms de lieux, en ayant soin de grouper, à la suite de ces derniers, les numéros correspondants à ceux portés par les carreaux qui en proviennent.

Troyes, le 1er Juin 1892.

INTRODUCTION

I. De la fabrication des Carreaux vernissés et incrustés. — II. Recherche sur les anciennes tuileries du département de l'Aube et des lieux circonvoisins. — III. Notice des Carrelages les plus remarquables de la région.

I

De la Fabrication des Carreaux vernissés et incrustés.

On désigne sous le nom de carreaux des plaquettes de terre cuite rouge ou blanche, ayant généralement plus de longueur et de largeur que d'épaisseur et pouvant se juxtaposer les unes aux autres, suivant un ordre établi à l'avance. La forme la plus ordinaire est le carré, d'où le nom de carreaux donné à ces pavages; on trouve cependant des carreaux à six ou à huit pans, et d'autres carreaux dont les côtés sont découpés suivant des intersections de cercles; d'autres sont ronds ou ovales; d'autres encore sont en triangle ou en losange.

Carreaux vernissés. — Un carreau est dit *vernissé* lorsque sa face apparente est recouverte d'une mince couche d'émail translucide à base de plomb, tantôt légèrement colorée en jaune (vernis de massicot ou protoxyde de plomb); tantôt teintée de vert, par suite de l'emploi de battiture de cuivre jaune (protoxyde de cuivre), mêlée à de l'alquifoux (sulfure de plomb). Ce dernier vernis est employé de préférence sur les terres blanches, de manière à obtenir plus d'éclat.

D'autres carreaux sont revêtus, sous la couche d'émail translucide, de matières terreuses ou engobes, mélangées de manganèse, ce qui leur donne, suivant le dosage du mélange, une teinte brune ou noire.

On rencontre assez fréquemment des carreaux à surface unie et

vernissée en vert, en brun ou en noir; ils étaient employés le plus souvent en bordures, et leur présence est, selon M. Amé[1], un des traits les plus caractéristiques des carrelages du XIIe siècle, dont ils rehaussent singulièrement l'aspect. Au XIIIe siècle, les carreaux noir-vert deviennent plus rares, pour reparaitre dans le cours du XIVe siècle.

Carreaux incrustés. — Pour fabriquer les carreaux de ce genre, on commençait par façonner des plaquettes d'argile, en leur donnant la forme et les dimensions voulues. A l'aide d'un moule, on imprimait alors le dessin en creux sur la face qui devait être vue; puis, on coulait dans les creux, qui atteignaient rarement une profondeur de deux millimètres, une pâte argileuse d'une autre couleur, soit blanche sur fond rouge ou rouge sur fond blanc; on passait sur le tout une lame de métal pour égaliser la surface et enlever les bavures; et enfin, on saupoudrait la surface ainsi préparée de galène ou sulfure de plomb pulvérisé. Les carreaux étaient ensuite mis au four, et la cuisson achevait le travail. Ainsi, pour les carreaux dont la pâte forme le fond, comme dans les carreaux rouges incrustés de blanc, il faut quatre opérations successives : 1° Le moulage; — 2° L'estampage; — 3° Le remplissage du creux et le battage; — 4° L'émaillage ou vernissage.

Les carreaux à fond rouge sont ceux que l'on rencontre le plus fréquemment depuis le XIIIe siècle jusqu'à la fin du XIVe.

Les carreaux à fond jaune et à motifs rouges ont été fabriqués en assez grand nombre à partir de cette dernière époque.

Certains tuiliers, au lieu d'employer des moules en relief pour imprimer les dessins dans la terre encore humide, firent usage de minces plaques de bois ou de métal découpées à jour pour déposer au pinceau, sur le plat du pavé et avant la cuisson, la barbotine ou pâte argileuse destinée à produire la coloration des motifs.

L'emploi de ce dernier procédé explique très naturellement la rencontre en des lieux très éloignés les uns des autres de carreaux portant une décoration entièrement semblable, la plaque à jour étant moins coûteuse et beaucoup plus transportable que les moules en relief.

Pour les carreaux incrustés, dont le champ est blanc ou noir et

[1] Emile Amé : *Les Carrelages émaillés du Moyen-Age et de la Renaissance.* Paris, Morel et Cie, 1859.

les ornements rouges ou blancs, on les fabriquait en recouvrant la face de terre rouge, qui devait recevoir les incrustations d'un engobe ou matière terreuse, soit blanc, soit coloré en noir à l'aide de la manganèse.

La préparation à fond noir ou blanc exigeait donc cinq opérations : 1° Le moulage ; 2° la mise en place d'une couverte de terre fine blanche ou noircie par un oxide métallique ; 3° l'estampage du dessin en creux ; 4° le remplissage du creux ; 5° l'émaillage.

Emploi des carreaux incrustés. — La réunion de plusieurs de ces carreaux incrustés composait des dessins ne demandant le plus souvent, pour être complets, qu'un assemblage de quatre carreaux ; réunis en plus grand nombre, ils servaient à former de grandes rosaces. Parmi eux, on distinguait ceux qui étaient employés à former des dessins proprement dits, ceux qui servaient aux bordures, et enfin ceux qui étaient destinés aux remplissages.

Dispositions des carrelages. — Les dispositions des carrelages sont presque toujours les mêmes, aussi bien dans ceux du XII° siècle que dans ceux des époques postérieures. L'ensemble est distribué par bandes longitudinales plus ou moins larges, séparées par des bordures quelquefois historiées, dont les tons deviennent moins vigoureux à mesure que la décadence des pavages s'accentue.

Dimensions des carreaux. — En général, les anciens carreaux sont de petites dimensions. Au Moyen-Age, ils ont de 9 à 13 centimètres de côté sur une épaisseur presque invariable de 2 centimètres ; à l'époque de la Renaissance et depuis, on en rencontre qui mesurent jusqu'à 21 centimètres de côté et sont épais de 4 centimètres.

Le peu de résistance que les carrelages en terre vernissée opposaient au frottement des pieds fit qu'on les employa surtout dans les parties des édifices où le piétinement était le moins fréquent, tels que les chœurs et les chapelles. C'est aussi sans doute pour parer à l'usure de ces carrelages que l'on prit, au Moyen-Age, l'habitude de répandre de la paille dans les églises au jour des grandes fêtes, coutume qui s'est perpétuée jusque dans le cours du XVII° siècle.

Histoire de la fabrication des carreaux. — L'emploi des carreaux en terre pour le pavage des édifices remonte à une époque fort ancienne, et certainement est contemporain de l'emploi des briques dans la construction des maisons.

Les nombreuses découvertes faites en Orient nous ont appris que les Babyloniens, les Egyptiens et les Perses appliquèrent l'émail aux briques de leurs temples et de leurs palais. Les Romains n'en firent point usage et donnèrent la préférence à la mosaïque, parce qu'elle est beaucoup plus résistante et aussi parce qu'ils avaient à leur portée les marbres les plus durs et les plus précieux.

Selon certains auteurs, les carrelages vernissés qui ont succédé aux mosaïques importées en Gaule par les Romains, lors de la conquête, auraient été mis en usage seulement à la suite des premières Croisades. Peut-être pourrait-on faire remonter plus haut l'apparition des premiers carreaux incrustés dans ce pays, si l'on tient compte de l'analogie qui existe entre la fabrication de ces carreaux et celle des émaux champlevés, bien que pour chacun d'eux les mêmes résultats soient obtenus par des procédés différents. Dans les carrelages, comme dans les émaux, la matière colorante est déposée dans un creux, estampé dans les carreaux, enlevé à l'aide du ciseau dans les émaux.

On doit, en outre, considérer qu'en France, dès le IXe siècle, l'importation des produits de l'industrie orientale était assez considérable, qu'ils vinssent de Byzance ou de l'Egypte, alors grand entrepôt des marchandises de la Perse, de l'Inde et même de la Chine [1]. D'autre part, on peut dire à coup sûr que de fréquents rapports s'établirent entre les pèlerins qui se rendaient à Jérusalem et les Arabes qui visitaient la Mecque et que, nécessairement, si l'origine des carrelages vernissés est orientale, les procédés de leur fabrication devaient être connus chez nous avant les Croisades.

La présence de nombreux carrelages vernissés dans les édifices du XIIe siècle s'explique fort bien par le besoin qu'on éprouva de répondre, par l'éclat et la richesse des pavages, à la variété des peintures qui ornaient les murailles, au feu des vitraux et au diapré des vêtements de soie que portait le clergé.

Les croisés, par suite de leur séjour en Orient, avaient pris le goût du luxe et recherchaient l'éclat et le faste dans tout ce qui

[1] Depping : *Histoire du Commerce entre le Levant et l'Europe.*

les entourait. Leurs châteaux et leurs manoirs furent ornés avec une recherche tout asiatique, et c'est alors que figurèrent sur les carrelages les pièces d'armoiries, les fleurs de lys, les fleurons, les rosaces, les animaux de toutes sortes, les chimères, les griffons, les personnages, les danses et les inscriptions, dont les premiers types furent empruntés, soit aux étoffes byzantines, soit à celles de la Perse ou de l'Arabie.

Destinés primitivement aux habitations particulières, ces carrelages, pris en masse dans les tuileries, suivant les besoins du constructeur, s'égarèrent dans les églises, et ce n'est pas sans raison que l'illustre saint Bernard, qui blâmait la reproduction des images des saints et des emblèmes religieux sur les carrelages, s'indigne de la présence, dans les lieux consacrés, de ces animaux fantastiques et monstrueux, de ces danses, de ces dévergondages artistiques, de ces inepties *(ineptiarum)*, comme il les appelle. De telles images, en effet, ne détournaient-elles pas l'attention et, par conséquent, n'empêchaient-elles pas les fidèles de méditer avec recueillement la loi de Dieu ?

Jusqu'à l'époque de la Renaissance, la fabrication des carreaux vernissés se continua sur une grande échelle, sans autres modifications que des changements apportés dans la couleur des fonds ; de rouges qu'ils étaient primitivement, au moins pour la plus grande partie, la mode voulut, vers la fin du XIVe siècle, qu'ils fussent d'un jaune très clair.

Les motifs de décoration perdirent aussi, vers la même époque, leur ampleur trapue et énergique ; ils devinrent plus grêles, plus affinés et, tordus en élégants méandres et en enroulements, ils permirent l'introduction de plus nombreux détails. L'effet de ces derniers carrelages fut très doux à l'œil, mais l'ensemble se trouva beaucoup plus confus et, même à une certaine distance, on ne put se rendre compte des détails. C'est ainsi que, croyant perfectionner son art en lui enlevant son ancien aspect énergique et sévère, et en recourant à l'afféterie et à la recherche, le potier de la fin du XIVe siècle prépara sa décadence.

La Renaissance apporta de nouvelles modifications dans l'ensemble des pavages. Les dimensions des carreaux furent plus grandes ; certains d'entre eux eurent, comme on l'a vu plus haut, jusqu'à 21 centimètres de côté et 4 centimètres d'épaisseur. Les bordures rentrèrent dans les tons des carrelages et furent comme eux chargées d'incrustations, ce qui amena une confusion fâcheuse et empêcha l'œil de saisir facilement les détails, qui se perdirent dans l'ensemble.

Vers la moitié du XVIe siècle, lorsque les carrelages faïencés firent leur apparition, les pavages émaillés, à la veille d'être complètement éclipsés par ces nouveaux venus, durent être modifiés dans leurs dispositions, et, comme les décorations romaines ou grecques étaient très en faveur, les constructeurs voulurent que leurs carrelages rappelassent les dispositions des mosaïques primitives.

Quatre couleurs furent alors en usage : le rouge, le jaune, le vert et le noir. On les trouve employées seules dans les bordures ou dans les grands panneaux, offrant des damiers, des grecques et des entrelacs ; ou bien incrustées, le jaune sur le rouge, le rouge sur le vert.

Les deux siècles suivants continuèrent la fabrication des carreaux vernissés, mais sur une échelle beaucoup moins considérable, surtout vers la fin du XVIIIe siècle, où le dédain que l'on éprouvait pour tout ce qui rappelait l'époque gothique fit qu'on employa de préférence les pavages de pierre ou de marbre.

Vers le milieu de notre siècle, quelques tuiliers s'efforcèrent de remettre en honneur les carrelages vernissés et envoyèrent aux expositions de remarquables échantillons de leurs produits. Parmi ces industriels, nous sommes heureux de pouvoir mentionner M. Bernot, de la Guillotière, et MM. Keratzer et Millard, du Mesnil-Saint-Père, plusieurs fois médaillés. Nous devons aussi constater, mais bien à regret, que, malgré ces tentatives, la fabrication des carreaux vernissés ne prit aucune extension, soit parce qu'on ne sut pas retrouver les procédés employés par les anciens tuiliers pour la préparation de leurs terres, soit aussi parce que les vernis n'offrirent pas assez de dureté et d'adhérence.

De la difficulté qu'on éprouve à dater d'une manière précise les Carreaux vernissés. — On a vu plus haut que les tuiliers se servaient pour fabriquer leurs carreaux, soit de moules en relief, soit de minces planchettes en bois ou en métal portant des découpures, ces dernières étant beaucoup plus portatives que les autres. N'est-il pas admissible que ces moules, d'une assez grande variété, ont pu durer fort longtemps, et que des carreaux ont été façonnés à l'aide d'un même moule, à de longs intervalles ? — Cela devait avoir lieu surtout pour les types qui n'étaient pas démodés, tels que les fleurs de lis, les dessins géométriques, les animaux, etc.

Lorsqu'un particulier faisait fabriquer un carrelage pour son

usage personnel et portant ses armoiries, il abandonnait sans doute les moules au tuilier qui, certainement, continuait, pendant quelque temps, à se servir des moules qu'il avait sous la main. Les produits de ce genre n'étant pas d'une vente très courante, on comprendra comment, après être restés souvent très longtemps en magasin, ils ont été transportés, selon les besoins de l'acheteur, dans des monuments fort éloignés les uns des autres, et cela à des dates très diverses. On expliquera très bien aussi, par le même motif, la présence, dans certains carrelages et sur quelques tapis mortuaires, d'armoiries qui n'ont aucune raison d'y figurer.

Dans la *Note* que nous avons présentée au Congrès de la Sorbonne, en 1889, nous nous sommes efforcé de démontrer (en citant à l'appui de nos dires quelques passages empruntés aux registres de comptes de l'ancien château épiscopal d'Aix-en-Othe, — Arch. de l'Aube, G. 352, — 356, — 358, registres) que, le travail des tuileries étant intermittent, les ouvriers qui fréquentaient ces usines étaient assez nomades, et que, louant leurs services pour une ou plusieurs campagnes, ils allaient, en vrais *compagnons du devoir*, de tuilerie en tuilerie, exercer leurs talents et se perfectionner dans leur art. Il était donc tout naturel qu'ils emportassent avec eux les formes ou moules qui leur appartenaient, et qu'ainsi ils pussent reproduire chez nous des carrelages semblables à ceux qu'ils avaient déjà fabriqués en Flandre, en Lorraine ou ailleurs.

L'archéologue doit par conséquent, pour dater un carreau, tenir compte de l'usage prolongé qu'on a pu faire des mêmes moules et de leur présence successive dans certaines contrées fort éloignées les unes des autres.

II

Recherches sur certaines Tuileries du département de l'Aube et des lieux circonvoisins.

Les régions dans lesquelles l'usage des pavages émaillés a été le plus répandu sont nécessairement celles où l'on rencontre le moins de pierres dures susceptibles d'être employées en dallages ou en mosaïques. La Champagne se trouve dans ces conditions, surtout aux environs de Troyes; mais, d'autre part, si la pierre dure fait défaut dans une grande partie du département de l'Aube, l'argile

plastique y couvre de grandes surfaces, au N.-O. sur les territoires de Villenauxe, Montpothier, etc...; à l'O., sur ceux de Villadin, Planty, Rigny-le-Ferron, Aix-en-Othe, Vauchassis, etc...; au S.-O., à Chaource, Jeugny, etc...; à l'E., à Morvilliers, Epothémont, Crespy, etc..., et, en revenant sur Troyes, à Brevonnes, à l'Etape, à Gérosdot, au Mesnil-Saint-Père, à Montiéramey, à Villy-en-Trodes, etc...

Il est certain que dès les temps anciens, c'est-à-dire à dater de l'occupation romaine, car nous ne croyons pas que les Gaulois aient jamais bâti en briques, de nombreuses tuileries durent fonctionner sur les territoires que nous venons de mentionner.

En 1729, les principales tuileries du bailliage étaient, suivant Sémillard [1], celles du Jadre, près Aix-en-Othe; de Villadin; du Valdreux (au nombre de 3); de Chaource; de la Commanderie, à Saint-Phal; de La Rivour; des Géraudots; de Maurepaire; du Mesnil-Saint-Père (2 tuileries); du Plessis; du Champ-Halau, près Villemoyenne, et de Courcelles.

D'après l'important travail de M. O. Fontaine, architecte à Troyes et membre résidant de la Société Académique de l'Aube [2], il y aurait de nos jours, dans l'étendue du département, environ 112 tuileries en activité. Ce nombre doit être de beaucoup inférieur à celui qui existait jadis, car l'emploi des machines a permis d'augmenter la production d'une manière considérable, et la multiplicité des chemins de fer a rendu beaucoup plus facile et moins onéreux l'emploi de la pierre, qui tend à se généraliser.

Nous n'avons pas l'intention de donner une nomenclature des tuileries qui existaient dans notre région, au Moyen-Age; nous nous contenterons de parler des établissements qui sont mentionnés dans notre Catalogue, et de ceux que l'on peut considérer comme ayant été dans les conditions voulues pour fabriquer des carreaux vernissés.

Tuilerie de Chantemerle (arrond. d'Epernay, c^{on} d'Esternay (Marne), ancien diocèse de Troyes). — C'est une des plus anciennes qui nous sont connues; elle a certainement apppartenu à l'abbaye de Chantemerle, de l'ordre de Saint-Augustin, fondée

[1] Biblioth. de Troyes, t. V.

[2] O. Fontaine : *Les Terres cuites. Prix élémentaires des matériaux de construction dans l'Aube et à Troyes*, 3^e partie.

avant 1165 et réunie plus tard à l'abbaye de Saint-Loup de Troyes.

Un carreau du Musée, provenant des ruines de l'ancien château de Périgny-la-Rose (n° 82 du Catalogue), porte une inscription contenant ce nom de Chantemelle (pour Chantemerle), en même temps que celui de l'ouvrier qui l'a tracé, Renier Mocaut [1].

A quelle époque ce carreau a-t-il été fabriqué? — Nous avons déjà mentionné, dans un autre travail [2], un passage des anciens comptes de la seigneurie d'Aix-en-Othe, pour l'année 1401-1402, relatif à des carreaux fabriqués à Chantemerle; en voici la teneur :
« *Le XXII[e] jour de novembre fut amené XIII[c] et XXV quarreaux « de Chantemelle de par l'abbé du dit lieu et par son charreton « avec le fournerat qui les estoit alés faire venir...* » [3]

Les carreaux amenés de Chantemelle à Aix-en-Othe ont donc été fabriqués avant l'année 1401.

Nous ferons remarquer que la plus grande analogie existe entre les carreaux de notre collection, qui proviennent de l'ancien cellier de Saint-Pierre et du vieux château de Périgny-la-Rose, soit pour l'ornementation, soit pour la forme des caractères employés dans les inscriptions. Nous ajouterons que, parmi les débris de carreaux dernièrement recueillis sur l'emplacement de l'ancien château d'Aix-en-Othe, par M. le docteur Millot, membre de la Société Académique de l'Aube, et par lui offerts au Musée, nous en avons trouvé quelques-uns entièrement semblables à ceux qui faisaient partie du carrelage de l'ancien cellier de Saint-Pierre. On peut donc affirmer, en connaissance de cause, que les divers carreaux de la collection qui proviennent d'Aix, de Périgny et du cellier de Saint-Pierre sont, pour la plus grande partie, sortis de la même tuilerie et ont été fabriqués à Chantemerle, vers la fin du XIVe siècle, bien que quelques-uns d'entre eux présentent des motifs d'ornementation appartenant à une époque antérieure.

Comme il pourrait rester un doute dans l'esprit du lecteur, au sujet du texte que nous avons reproduit plus haut, les mots :

[1] Renier Mocaut était fils de Lembert Mocaut et habitait Chantemelle, ainsi que nous l'apprend un carreau provenant de Nesle-la-Reposte, conservé à la Bibliothèque de Provins. Voy. *Bull. de la Soc. des Antiq. de France*, 1862, p. 76.

[2] *Note sur des carreaux historiés et vernissés conservés au Musée de Troyes*. — *Bull. du Comité des Travaux hist. et scient.*, 1890.

[3] Arch. de l'Aube, G. 352 regist., f° 20 v°.

« ... *fut amené XIII*ᶜ *et XXV quarreaux de Chantemelle de par l'abbé du dit lieu...* » n'impliquant pas suffisamment l'idée que ces objets aient été fabriqués dans cette localité de Chantemerle, nous reproduisons un autre texte emprunté au même registre que le précédent, et établissant d'une manière certaine qu'à cette époque une tuilerie existait à Chantemerle et était en pleine activité. — Année 1409-1410. — « *Pour un millier et demi de thiele prinse à la thielerie de Chantemelle......* XXXs. » [1]

Les produits de cette fabrique devaient être fort estimés, puisqu'on a rencontré des carreaux portant le nom de Renier Mocaut et d'autres carreaux entièrement semblables aux nôtres dans des localités éloignées les unes des autres : à Nesle-la-Reposte, au prieuré de la Celle-sous-Chantemerle, à l'abbaye du Jardin, à Périgny-la-Rose, à Sézanne, au château de Beauté, près de Nogent-sur-Marne ; à Aix-en-Othe et à Troyes.

Tuilerie de Praslin (con de Chaource). — Vers 1390, Jeanne de Juilly, dame de Plancy et de Praslin, tient en fief du duc de Bourgogne, à Praslin : « *la maison de la thieullerie qui peut valoir par an* Xm *de thieulle, et peut valoir le mille* X$^{s.t.}$, *ou environ.* » [2]

Tuilerie de Lignières (con de Chaource). — A la même date, une tuilerie sise à Lignières, mais depuis longtemps abandonnée, était tenue en fief du roi, à cause de sa châtellenie de Bar-sur-Seine, par Henri de Vouzières, écuyer, seigneur de Bourguignons [3].

Tuilerie de Batilly (cne de Villy-le-Bois, près Isle-Aumont). — En 1409-1410, une tuilerie très achalandée existait à Batilly ; elle appartenait à Gilet-Cosson [4].

Tuilerie de Maurepaire (cne de Piney). — Sur le gagnage de Maurepaire, dépendant de la commanderie de Bonleu, se trouvait, en 1480, une tuilerie qui, sans doute, était construite depuis longtemps déjà [5].

[1] Arch. de l'Aube, G. 352, regist., f° 21 v°.

[2] Id., E. 152, regist., f° 63 v°.

[3] Id., D. 3, regist.

[4] Id., G. 270 et 421, regist.

[5] Id., 31 H., regist.

Tuilerie de Brevonnes (c^on de Piney. — Mentionnée en 1539 [1].

Tuilerie de Mesnil-Sellières (c^on de Piney). — Existait en 1658 [2].

Tuilerie de Plaisance, près Souleaux (c^ne de Saint-Pouange). — En 1375-1376, on paie « *à Roux de Plaisance pour VI^c quarreaux à paver lesquels furent amenés à Saint-Lyé* (au château de l'évêque de Troyes)...... XXIIII^s. » — Au même « *pour 200 de quarreaux pour le nouvel hostel de Monseigneur* « (l'évêque) *à Troyes*...... VIII^s [3] ».

Tuileries du Mesnil-Saint-Père (c^on de Lusigny). — Il y avait anciennement en ce pays un nombre considérable de tuileries appartenant à des particuliers. Chacune d'elles payait à l'abbaye de Montiéramey, qui sans doute avait favorisé leur établissement, une redevance annuelle de deux milliers de tuiles, avec quatre faîtières par four, et cela en compensation du droit qui avait été accordé aux propriétaires de ces usines de prendre du bois dans les usages de Montiéramey pour le chauffage de leurs fours.

Parmi les anciens tuiliers du Mesnil-Saint-Père, on peut citer : Jacquot le Déan qui, en 1375-1376, vend 21 mille de tuiles, à raison de XL livres [4]. — En 1392, Jean Pastoure, qui possède la tuilerie de *La Folie*, et qui est condamné à payer annuellement cinq milliers de tuiles à l'abbaye de Montiéramey [5]. — En 1407, « *Jehannote, la tiellière du Maignil-Sainct-Pierre, vend III^c XXV carriaulx à faire aatre de four menés à Pouan, à XV s. t. le cent* [6]. — A la même date, Felizot-Jacquet vend ses tuiles à raison de XXX^s le millier [7].

D'autres tuileries ont pour possesseurs : Jehan le Lorrain,

[1] Arch. de l'Aube, E. 173, regist.

[2] Id., E. 173, regist.

[3] Id., G. 259, regist.

[4] Id., G. 259, regist.

[5] Id., 6 H., 18^e carton.

[6] Id., G. 275, regist.

[7] Id., G. 270, regist.

Felizot Thiébaut, Jehan Le Camus, Jehan le Gode, Jehan Liébaut, Gallot, Jacquot-Argentin [1].

En 1488, il y a treize tuileries au Mesnil-Saint-Père : celles de Gauthier, dit Bourrelier ; Jacques Tillot, Victor Hugault, Guillaume Philippon, Gilot Dame, Jean Maury, Martin Gauthrin, Jean Miredon, Huguenin Miredon, Jacquot Oudot, Nicolas Jacquau, Jean Bonnot et Jean Marcilly le jeune [2].

Vers 1563, la *tuilerie des Buissons* appartient à Nicolas Fribourg et à Pierre de Bourbon, écuyer, sieur de la Rochelle, demeurant à Montiéramey [3].

En 1573, Pierre Juillet est propriétaire d'une tuilerie [4].

En 1639, il n'y a plus que 7 tuileries, et 6 en 1691 [5].

De nos jours, le Mesnil-Saint-Père, bien que ses produits soient fort appréciés, ne compte plus que quatre tuileries dans toute l'étendue de son territoire.

Tuileries de Villy-en-Trode (c[on] de Bar-sur-Seine). — Les religieux de Montiéramey percevaient des redevances sur les tuileries de Villy-en-Trode. Parmi les tuiliers de ce pays, on trouve, en 1488, un nommé Jean Toustain, dit Le Court [6].

Tuileries à La Rivour (c[ne] de Lusigny). — Il ne paraît pas que l'abbaye de La Rivour ait possédé des tuileries dans lesquelles on ait fabriqué des carreaux vernissés. Les deux seuls établissements de ce genre que l'on trouve mentionnés dans les titres de cette maison sont tout modernes. L'un fut bâti en 1722, pour la fabrication des matériaux nécessaires à la reconstruction des bâtiments conventuels qui tombaient en ruine ; les religieux le faisaient valoir par leurs domestiques. L'autre tuilerie avait été construite sur des terrains aliénés pour trois vies par l'abbaye, en 1610. M. Paillot, seigneur de Plaisance, la détenait en 1728 et payait à l'abbaye une rente annuelle de vingt livres.

[1] Arch. de l'Aube, G. 270, regist.

[2] Id., 6 H., 18e cart.

[3] Id., id.

[4] Id., G. 1219.

[5] Id., 6 H., 21e cart.

[6] Id., 6 H., 18e cart.

Tuilerie à Aix-en-Othe. — D'après les comptes de la seigneurie d'Aix-en-Othe, qui faisait partie du domaine des évêques de Troyes, une tuilerie fut construite aux frais de l'évêque, en 1397[1]. Elle était située dans le voisinage de l'église. Détruite en 1434, lorsque les Anglais s'emparèrent de la ville et du château qu'ils incendièrent, elle fut rebâtie en 1450, sur le même emplacement, et louée, avec ses dépendances, terrier, etc., à raison de trois écus d'or[2].

De l'an 1452 à l'an 1520, le prix de location de cette tuilerie ne paraît pas avoir varié; il était payable en nature et consistait en une redevance annuelle de quatre milliers de briques.

Dans cette même tuilerie, en 1532, sous l'épiscopat de Mgr Odard Hennequin, on fabriqua 1.400 carreaux de terre cuite, pour carreler la chapelle du château d'Aix[3]. Les comptes ne nous disent pas si ces carreaux étaient vernissés.

Tuilerie des Petits-Usages de Piney. — La tuilerie des Petits-Usages, dans laquelle furent certainement fabriqués les carreaux qui portent le n° 206 de ce Catalogue, avait été construite entre les années 1596 et 1610, sur des terres démembrées des Petits-Usages des communes de Piney et d'Aillefol (Gérosdot), par François de Vienne, juge gruyer, puis prévôt de Piney, d'où le nom de *Tuilerie au Gruyer*, sous lequel cette usine était vulgairement désignée. Vers la même époque, le duc de Luxembourg-Piney ayant érigé en fief le domaine de François de Vienne, ce dernier, pour se distinguer de ses frères, prit le titre de *seigneur de la Tuilerie* et se fit appeler : *Monsieur de la Tuilerie*. Sa descendance conserva ce nom et forma la branche des de Vienne de la Tuilerie. Quant à lui, il mourut en 1614, dans sa tuilerie des Petits-Usages et fut enterré dans l'église de Piney. C'est pour son ami, François Le Febvre, qu'il fit fabriquer les carreaux dont nous avons parlé plus haut. Il est possible de dater ces derniers d'une manière certaine; la tuilerie ayant été construite vers 1596, et François Le Febvre étant mort en 1612, c'est entre ces deux deux époques, c'est-à-dire dans les premières années du XVIIe siècle, qu'il faut placer cette date.

[1] Arch. de l'Aube, G. 349, regist.

[2] Id., G. 382, regist.

[3] Id., G. 396, regist.

Les descendants de M. de la Tuilerie continuèrent l'exploitation de l'usine des Petits-Usages, ainsi que le constate la note suivante extraite des comptes de la seigneurie de Piney-Luxembourg, pour l'année 1683. — « *Payé au sieur de Vienne de la Tuilerie la somme de cent vingt-six livres quatre sols pour tuiles, briques et carreaux pour ayder à bastir le cabinet de Madame (la duchesse de Piney)* [1].

De nos jours, il ne reste aucune trace de cette tuilerie, pas plus que du manoir et des dépendances qui l'entouraient ; c'est à peine si l'emplacement qu'elle occupait est connu des habitants du pays. D'après les plus compétents d'entre eux, il est probable qu'elle était située dans le lieu dit Le Petit-Maurepaire, finage de Piney. La maison de M. de la Tuilerie aurait été détruite antérieurement à la Révolution, et la tuilerie seulement depuis une quarantaine d'années.

On pourrait encore signaler l'existence d'anciennes tuileries à Chessy, Courtaoult, Courteranges, Crespy, Dienville, Fouchères, Jeugny, Juilly-sur-Sarce, Mussy-sur-Seine, Paisy-Cosdon, Pouy, Sommeval, Valentigny, Vanlay, Vauchassis, Vendeuvre, La Vendue-Mignot, Villadin, Villenauxe, Vernonvilliers, etc.

Eglises du département de l'Aube dans lesquelles nous avons rencontré des carreaux vernissés. — Aubeterre, — Braux, — Bouy-Luxembourg, — Champignol, — Charmont, — Colombé-le-Sec, — Gérosdot, — La Chapelle-Saint-Luc, — Laubressel, — Les Grandes-Chapelles, — Les Noës, — Luyères, — Mailly, — Mesnil-Sellières, — Mesnil-Saint-Père, Montiéramey, — Montreuil, — Rouilly-Sacey, — Rumilly-les-Vaudes, — Sommefontaine-Saint-Lupien, — Verricourt, etc.

[1] Arch. de l'Aube, E. 812.

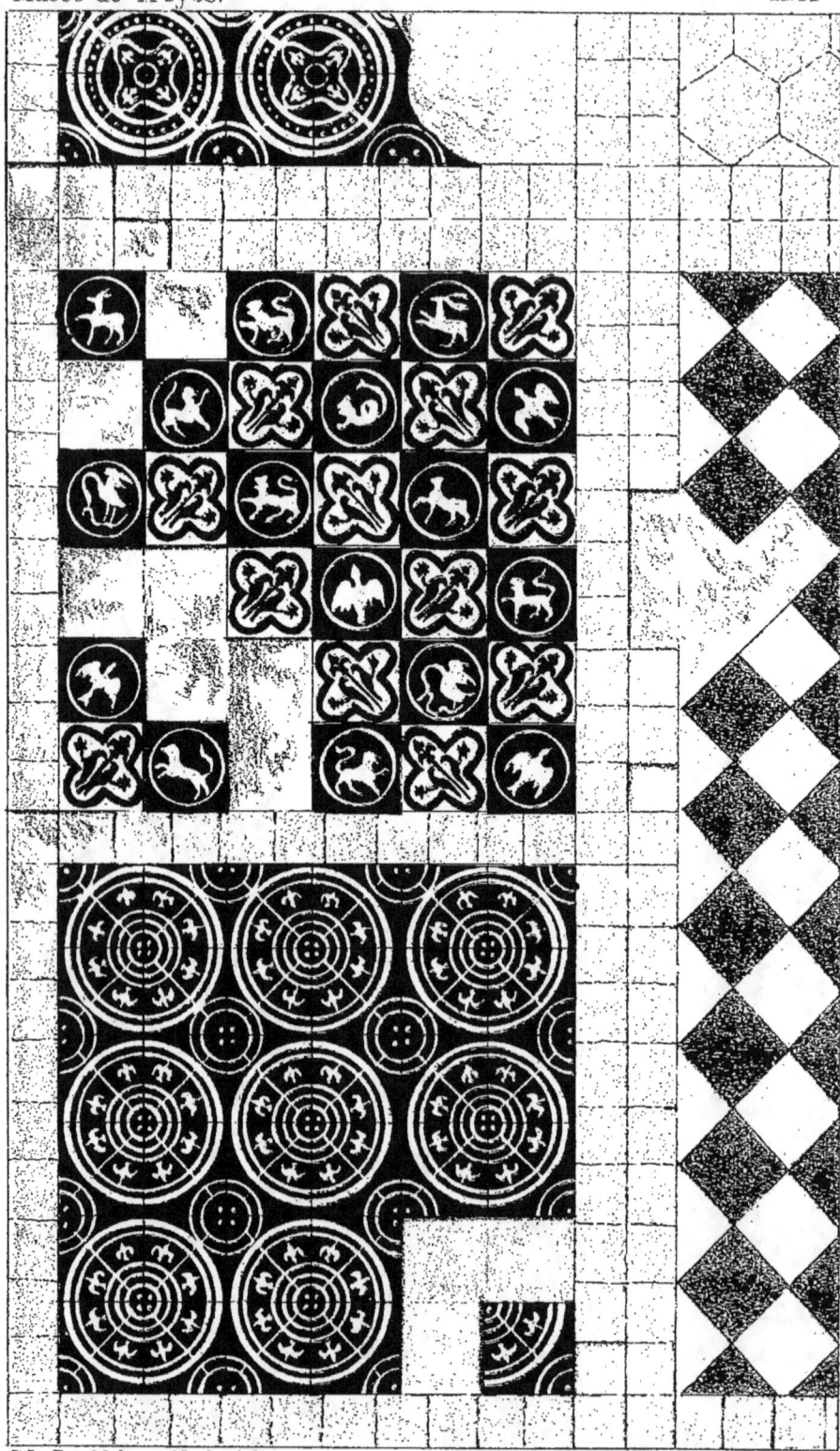

Carrelage de la salle du Conseil
de l'ancien couvent des Cordeliers de Troyes.

NOTES SUR QUELQUES ANCIENS CARRELAGES

Carrelage de la chapelle de la Passion, dans l'ancien couvent des Cordeliers de Troyes[1]. — En 1833, on voyait encore dans la salle du Conseil de l'ancien couvent des frères mineurs ou Cordeliers de Troyes, au premier étage, au-dessus de la chapelle de la Passion, un carrelage composé en partie de carreaux vernissés et historiés remontant certainement à l'époque de la construction de l'édifice. Vers le même temps, le Conseil municipal vota la destruction de cette chapelle de la Passion, dont l'emplacement devait être occupé par un quartier de gendarmerie.

Un de nos compatriotes, architecte de talent, M. Max Berthelin, eut alors l'heureuse inspiration de dessiner un plan d'ensemble de ce carrelage et d'en donner les détails, ainsi que ceux de plusieurs parties du remarquable monument qui, malgré les protestations des artistes et de tous les hommes éclairés de la ville, allait tomber sous la pioche des démolisseurs.

Les dessins de M. Berthelin, réunis dans un même cadre, ont figuré au Salon de 1835, sous le n° 2332, et ils sont conservés aujourd'hui au Musée de Troyes, où ils portent le n° 285 du Catalogue des tableaux.

La chapelle de la Passion, remarquable construction de style ogival, fut commencée en 1476 par un religieux du couvent de Troyes, Nicolas Guiotelli; elle était achevée en 1499, lors de la mort de Regnault de Marescot, autre religieux qui avait continué l'entreprise de Guiotelli.

Au-dessus de la chapelle s'élevait un premier étage occupé tout entier par une longue galerie de forme rectangulaire, nommée *la Salle du Conseil*, et dans laquelle se trouvait le carrelage dont nous allons parler. C'est dans ce local qu'en 1658 on réunit les livres qui avaient été légués aux Cordeliers par le docteur de Sorbonne, Jacques Hennequin, à charge par eux d'ouvrir leur bibliothèque au public. Ce fut la première bibliothèque de Troyes.

Le carrelage de cette salle, dont un fragment est reproduit ci-

[1] Voy. Catalog. de l'Arch. mon. du Musée de Troyes, p. 57.

contre, d'après les dessins de M. Max Berthelin, était en terre cuite. Il comprenait treize grands compartiments rectangulaires, séparés par une double rangée de carreaux rouges, et composés alternativement de carreaux vernissés et historiés et de carreaux noirs et blancs. De chaque côté de ces grands compartiments s'en trouvaient d'autres plus petits, détachés les uns des autres par une simple rangée de carreaux rouges, et composés, comme les grands compartiments, de carreaux vernissés et historiés, et de carreaux noirs et blancs, également alternés.

La dimension de deux petits compartiments égalait celle d'un grand. Le tout était entouré d'une large bordure de carreaux rouges non vernissés. Le milieu des compartiments formés de carreaux noirs et blancs était occupé par un seul grand carreau vernissé, semblable à celui qui porte le n° 141 de ce Catalogue.

M. Gaussen (dans le *Portefeuille archéologique de l'Aube*, Céramique, pl. 2, n° 2) donne la reproduction en couleur d'un des compartiments du carrelage de la chapelle de la Passion. C'est un ensemble de rosaces constituées chacune par la réunion de quatre carreaux à fond rouge, ornés de cercles jaunes et de fleurs de lis ayant toutes le pied dirigé vers le centre de la rosace.

Voici le croquis d'une de ces rosaces, dont il nous a été impossible de donner une reproduction bien exacte dans le dessin d'ensemble du panneau qui se trouve ci-contre.

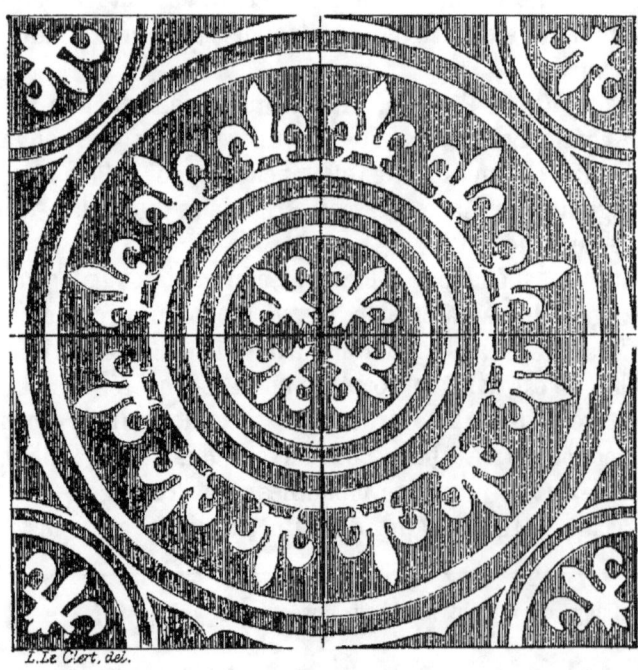

L. Le Clert, del.

L'auteur de l'article qui accompagne le dessin de M. Gaussen semble ignorer si ces carreaux proviennent de l'ancienne église des Cordeliers détruite en 1793, ou bien de la chapelle de la Passion, qui ne fut démolie qu'en 1834, et il les considère comme ayant été fabriqués au XIII^e siècle; mais le dessin de M. Max Berthelin ne laisse aucun doute sur ces deux questions.

M. Arnaud, dans le *Voyage archéologique* (p. 106), dit que la chapelle de la Passion était carrelée à l'aide de petits *pavés de faïence* d'un rouge brun, sur lesquels étaient peints en jaune des fleurs de lis et d'autres ornements. Plus loin (p. 108) il ajoute : « Le pavé « de la bibliothèque, comme celui de la chapelle était composé de « petits carreaux de faïence disposés en grands compartiments et « encadrés par des lignes de carreaux de terre unis; on y remar- « quait de plus des figures grotesques dans le genre de celles de « Callot, dont elles n'étaient peut-être que des copies. »

Il est évident que la note de M. Arnaud a été écrite rapidement et de souvenir, autrement il n'aurait pas pris des carreaux vernissés pour des carreaux de faïence, et surtout il n'aurait pas considéré comme des reproductions des dessins de Callot (cet artiste vivait de 1593 à 1635) les grotesques du carrelage de la bibliothèque des Cordeliers, dont malheureusement nous n'avons aucun exemplaire, mais qui paraissent, en tenant compte des croquis de M. Berthelin, appartenir au XV^e siècle.

Carrelage de l'abbaye de Saint-Loup, à Troyes[1]. — M. Gaussen a reproduit, dans le *Portefeuille archéologique de l'Aube*[2], plusieurs carreaux provenant de cette abbaye, et l'auteur de la notice qui accompagne la planche croit devoir, en se basant sur les petites dimensions de ces pavages, les faire remonter au commencement du XIII^e siècle. La collection du Musée renferme un carreau semblable à ceux qui figurent dans l'ouvrage de M. Gaussen; il porte le n° 144 du Catalogue. Nous avouerons que, malgré son exiguïté, nous hésitons à lui attribuer une date aussi ancienne, surtout en considérant que la Renaissance, elle aussi, a fabriqué de fort petits carreaux, dont on peut rencontrer de nombreux exemplaires dans les églises du département et, sans quitter Troyes, dans le pavage de la chapelle du Sépulcre de

[1] Voy. Catalog. de l'Arch. mon. du Musée de Troyes, p. 54.

[2] *Céramique*, pl. I, n^{os} 2 et 3.

l'église Saint-Nicolas. On nous permettra donc de placer ce carreau parmi ceux du XVIe siècle.

Carrelage du couvent des Jacobins, à Troyes[1]. — Le carreau qui porte le n° 56 du Catalogue provient de cette maison. Suivant la notice qui accompagne le dessin de ce carreau dans le *Portefeuille archéologique* de M. Gaussen[2], il aurait été mis en place vers 1376, lorsque Pierre de Villiers, évêque de Troyes et confesseur de Charles V, fit agrandir l'église. Cette hypothèse paraît acceptable.

Carrelage de l'abbaye de Montier-la-Celle, près Troyes[3]. — D'après le manuscrit 2688 de la Bibliothèque de Troyes, Benjamin Du Plessis, abbé de Montier-la-Celle (1554 à 1608) « *fit paver le sanctuaire de l'église de briques plombées avec des* « *compartiments à fleur qui faisaient une mosaïque très propre, et* « *dans chaque pièce du milieu on voyait sur la brique principale* « *les armes du dit abbé*[4] *peintes en jaune sur fond rouge, sans* « *observer les règles du blason. Chaque brique du milieu était* « *chargée du millésime 1558.* » — « *On vient de supprimer ce pavé* « *dans le mois d'août 1773, pour en mettre un nouveau tout en* « *marbre,* » ajoute le rédacteur de cette notice. Un croquis à la plume accompagne la description que nous venons de reproduire, en voici le fac-simile.

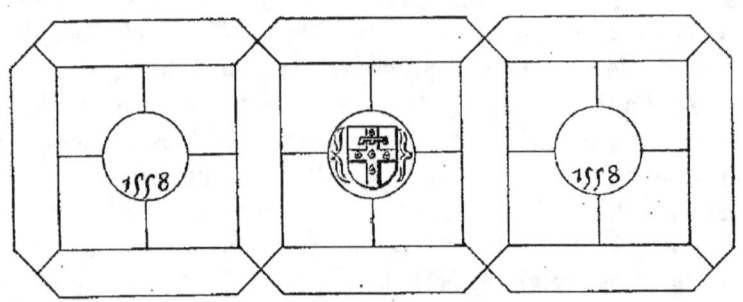

Ce pavage paraît avoir eu une grande analogie avec celui de la

[1] Voy. Catalog. de l'Arch. mon., p. 64.

[2] *Céramique*, pl. 1, n° 1.

[3] Voy. Catalog. de l'Arch. mon. du Musée de Troyes, p. 76.

[4] Benjamin Du Plessis portait : d'argent à la croix engrêlée de gueules, chargée de cinq coquilles d'or, au lambel à trois pendants d'azur.

chapelle du Calvaire de l'église Saint-Nicolas, de Troyes, dont quelques carreaux portaient la date de 1552. Il est probable qu'ils sortaient tous deux de la même fabrique.

Carrelage de l'église Saint-Urbain, à Troyes[1]. — Les spécimens de ce carrelage, qui ont été déposés au Musée lors des dernières réparations faites à cette église, semblent dater de la fin du XIII[e][2]. Ils auraient, par conséquent, été mis en place pendant les travaux que fit exécuter le cardinal Ancher, neveu du pape Urbain IV. Sur quelques-uns d'entre eux on croit voir les roses qui figuraient sur les armoiries de ce pontife, ainsi que sur celles du Chapitre. Ces mêmes roses se retrouvent sur le carrelage placé sous les pieds du Pape, que l'on voit représenté au milieu du grand sceau du Chapitre de Saint-Urbain de Troyes[3].

Carrelage de l'église Saint-Nicolas, à Troyes. — Ce remarquable carrelage a été décrit dans un grand nombre d'ouvrages et notamment dans le livre de M. Amé : *Les Carrelages émaillés du Moyen-Age et de la Renaissance* (1re partie, p. 163 et suivantes); il est donc inutile d'en donner ici une nouvelle description, et cela avec d'autant plus de raison que le Musée n'en possède aucun échantillon.

On peut cependant rappeler que quelques carreaux de ce pavage portent le millésime 1552. En outre, certaines armoiries qui figurent dans l'ensemble de la décoration peuvent guider les archéologues du pays dans leurs recherches sur la date exacte de la mise en place de ce carrelage et probablement faire connaître les noms de ceux qui en furent les donateurs. Sur un carreau, on voit un écu dont le bas est arrondi; il est chargé d'un chevron surmonté d'une larme et accompagné de trois roses, deux en chef et une en pointe. Un autre carreau porte un écu en losange, chargé d'une aigle au vol abaissé. Nous avouons humblement ne pas connaître les noms des propriétaires de ces armoiries.

Au moment où nous écrivons ces lignes, les restes de ce remarquable carrelage, qui avaient été posés sur la terrasse du sépulcre et recouverts d'un plancher mobile destiné à les préserver, viennent d'être enlevés, et nous ne savons ce qu'ils sont devenus.

[1] Voy. Catalog. de l'Arch. mon. du Musée de Troyes, p. 43.
[2] Voy. nos 33, 49, 50, 103, 104.
[3] Voy. Ann. de l'A., 1891, pl. III.

Il serait à désirer que ces carreaux, s'ils ne sont pas employés pour la décoration de l'église, fussent déposés au Musée de Troyes, où ils seraient religieusement conservés.

Nous avons vainement cherché dans les comptes de la fabrique de l'église Saint-Nicolas, quelques renseignements sur ce pavage; nous n'avons rencontré que les mentions suivantes, qui nous paraissent intéressantes pour l'histoire des carrelages vernissés.

1552 « *Payé à la veuve Claude Cousin, pour l'achapt de seize* « *cent quarante quatre petitz carreaux plombez desquelz on a pavé* « *la chapelle Sainct Claude, le cent des d. carreaux au prix de cinq* « *solz torn. la somme de quatre livres deux solz tournois comme* « *appert par quictance, pour ce cy* IIIIl. II$^{s.t.}$ [1].

1553. — « *Payé à la veuve Claude Cousin, pour un cent de* « *carreaux marquett, la somme de sept solz tournois*[2]. »

Carrelage du château de Périgny-la-Rose (con de Villenauxe). — Au centre du village de Périgny-la-Rose, près de l'église et au milieu des dépendances d'une importante exploitation agricole, on voit les ruines d'un formidable donjon. Vers la fin du XIVe siècle, cette forteresse appartenait à la maison de Sarrebrück, qui la tenait en fief mouvant du roi avec la terre et seigneurie de Périgny-la-Rose[3].

En 1368, elle reçut la visite du duc de Bourgogne, Philippe le Hardi[4]; plus tard, les Bourguignons et les Armagnacs l'occupèrent tour à tour; enfin, elle fut renversée par ordre de Charles VI, en même temps qu'un grand nombre de maisons fortes, qui pouvaient servir de repaire aux ennemis de la couronne.

Les familles de Harlay, de Saint-Simon et de Moinville possédèrent ensuite ces ruines et les laissèrent dans l'état où la sape les avait mises et où elles sont encore aujourd'hui.

Cet amas de pierres s'élève dans certaines parties à plus de trois mètres au-dessus du sol, et il est envahi par une végétation puissante; de gros arbres mêlés à des broussailles le recouvrent entièrement. En remuant légèrement la surface de cette butte, on a rencontré les carreaux intéressants que renferme notre collection.

[1] Arch. de l'A., 176, 17e regist., f° 22.

[2] Id., 176, 18e regist., f° 34 v°.

[3] Id., 17 E. 52.

[4] E. Petit: *Itinéraire de Philippe le Hardi et de Jean sans Peur, ducs de Bourgogne*, p. 47.

Ils sont dus en grande partie à M^me V^ve Boudard, propriétaire de ces ruines, qui, très généreusement et dans un excellent esprit, s'en est dessaisie en faveur du Musée.

Les décombres du château de Périgny renferment encore, on n'en peut douter, un grand nombre de carreaux vernissés et des objets intéressants pour les archéologues; il serait à désirer qu'ils fussent sérieusement recherchés.

Carrelage du château de Chaource (Aube). — Au commencement du printemps de l'année dernière (1891), M. le vicomte de Chandon de Briailles a fait exécuter des fouilles sur l'emplacement de l'ancien château-fort de Chaource, dont il est propriétaire, et l'on a trouvé, avec plusieurs autres objets intéressants, un certain nombre de carreaux vernissés qui, rapprochés les uns des autres, ont permis de dresser un dessin d'ensemble du pavage dont ils faisaient partie. Chaque panneau se compose d'une rosace comprenant seize carreaux.

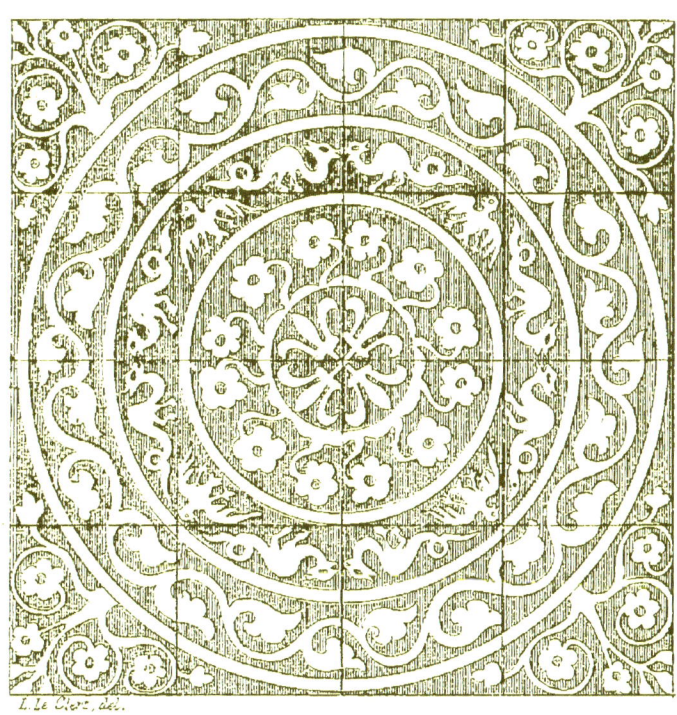

L'ornementation de ces derniers consiste en quatre cercles concentriques, également espacés et renfermant dans les intervalles des

fleurs de lis, des marguerites ou quintefeuilles, des aigles, des chimères et des rinceaux; les angles sont occupés par des bouquets de marguerites. Les carreaux sont rouges et les ornements sont en terre blanche teintée en jaune.

On vient de voir, d'après un croquis communiqué par M. Doublet, propriétaire à Chaource, l'aspect que présente l'un de ces panneaux [1].

On a encore trouvé d'autres carreaux vernissés, mais il a été impossible de les rattacher à un ensemble. Nous donnons ici le dessin de l'un d'eux qui semble avoir fait partie d'une rosace composée de seize pièces.

Un autre de ces carreaux est identiquement semblable à celui qui porte le n° 30 de notre Catalogue, et qui provient de l'ancien château de Villers-le-Bois, situé dans le voisinage de Chaource. Enfin, l'un d'eux, brisé en partie, représente un lion ayant une grande ressemblance avec celui qui est figuré au n° 102 du même Catalogue; seulement, il est tourné en sens inverse.

Le Musée de Troyes ne possède encore aucun carreau provenant des fouilles de Chaource; peut-être cette lacune sera-t-elle bientôt comblée, car M. de Chandon a laissé espérer que cet établissement aurait sa part dans les trouvailles qu'il a faites.

Le carrelage de Chaource paraît dater du xiv° siècle. Il aurait été mis en place, suivant nous, lors de la restauration du château, qui eut lieu en 1364, époque à laquelle Marguerite de Bourgogne, veuve de Louis I°°, comte de Flandre, devint dame de Chaource, comme héritière de son neveu Philippe de Rouvre.

[1] L'auteur du croquis est M. Ludovic Sot, architecte à Chaource.

Il est fort probable que ce pavage fut fabriqué dans l'une des nombreuses tuileries ou poteries qui avoisinaient Chaource.

Quant à la forteresse dans laquelle on l'a trouvé, elle existait dès le xiii^e siècle. Peut-être même avait-elle été construite par Robert, fils de Charles le Chauve, qui possédait Chaource en 878.

Guillaume de Nangis[1] raconte que les barons français, révoltés contre l'autorité royale, et voulant se venger du comte de Champagne, Thibaut IV, qui venait de s'attacher au parti du roi, mirent le siège devant le château de Chaource. Ils rencontrèrent une vive résistance. Le jeune roi Louis IX eut le temps de lever une armée; il marcha au secours de la place, et les assiégeants, n'osant pas l'attendre, battirent en retraite.

La forteresse et la seigneurie de Chaource furent réunies au Domaine royal en même temps que la Champagne. En 1328, elles en furent détachées et firent partie d'un certain nombre de fiefs donnés à Eudes, duc de Bourgogne, pour parfaire la dot de sa femme Jeanne, fille du roi de France Philippe le Long.

Le château, qui fut souvent restauré, notoirement en 1364, en 1485 et en 1597[2], compta parmi ses possesseurs les comtes de Nevers et la famille de Choiseul-Praslin.

Au commencement de notre siècle, on voyait encore quelques ruines de cet ancien édifice; vers la même époque, elles furent entièrement rasées au niveau du sol, et la charrue passa sur leur emplacement.

[1] *Recueil des historiens de France*, t. XX, p. 314-316.

[2] Voy. M. d'Arbois de Jubainville : *Voyage paléographique*.

ABRÉVIATIONS

A. — Aube.
Ann. — Annuaire de l'Aube.
C. — Carreau.
C. f. — Carreau faïencé.
C. v. — Carreau vernissé.
Catalog. de l'Arch. mon. — Catalogue de l'Archéologie monumentale du Musée de Troyes.
Ep. — Epaisseur.
D. — Dimension d'un côté.
Don. — Donateur.
D. s. — Dimension semblable à celle du précédent.
Fam. — Famille.
Larg. — Largeur.
Long. — Longueur.
M. D. — Même donateur que pour le précédent.
M. p. — Même provenance.
P. — Provenance.
p. — Page.
pl. — Planche.
s. — Siècle.
S. A. — Société Académique de l'Aube.
Voy. — Voyez.

CATALOGUE

DES

CARREAUX VERNISSÉS, INCRUSTÉS, HISTORIÉS ET FAIENCÉS

DU MUSÉE DE TROYES

I

MOYEN-AGE

Carreaux pouvant servir à l'étude de la fabrication des carrelages vernissés et incrustés.

1. C. v. — Terre blanche légèrement rosée; glaçure verte, mal amalgamée et laissant voir, en certains endroits, la terre blanche qui prend une teinte jaune sous le vernis.

 D. 0,115. Ep. 0,02. — P. Ancien cellier du chapitre de Saint-Pierre, à Troyes. — XIVe s. — Voy. pl. I, n° 1.

 Don. M. GUILLÉ, 1867.

 On désigne sous le nom de *Cellier du chapitre de Saint-Pierre* une ancienne construction qui se trouve sur la place Saint-Pierre, en face du grand portail de la Cathédrale; elle est occupée en ce moment par l'importante distillerie de MM. Marnot et Macé. L'architecture solide et l'aspect sévère de ce bâtiment, qui dut servir de dépôt aux récoltes de tout genre que le chapitre percevait, semblent lui assigner pour date la fin de la période romane, et par conséquent les premières années du XIIIe s.

 Voy. Catalog. de l'Arch. mon. du Musée de Troyes, n° 867.

2. C. v. — Terre rouge foncé; glaçure brune obtenue à l'aide du manganèse.

D. 0,09. Ep. 0,02. — P. Grand-Hospice de Troyes. — XIIIe s. — Voy. pl. I, n° 2.

Don. L'Administration des Hospices, 1873.

Pour le Grand-Hospice, voy. Catalog. de l'Arch. mon., nos 349 à 355, 819, 846.

3. C. — Terre rouge pâle. Les deux extrémités de ce pavé sont de forme ogivale, et sa surface porte les traces d'une couverte ou engobe en terre blanche.

Long. 0,16. Larg. 0,07. Ep. 0,03.

4. C. — Terre rouge. Forme rectangulaire; sur la face apparente, un filet rouge se détache en orle, au milieu d'une couche d'engobe blanc.

Long. 0,18. Larg. 0,05. Ep. 0,02.

5. C. — Terre rouge pâle. Semis de quatrefeuilles. Préparation faite à l'estampille, laissant voir les creux destinés à recevoir une terre de couleur autre que celle du fond.

D. 0,14. Ep. 0,025. — XIVe s. — Voy. pl. I, n° 5.

6. C. à six pans (fragment). — Terre rouge très pâle. Deux marguerites imprimées à l'estampille, sans doute à titre d'essai.

Ep. 0,018. — P. Collection L. Coutant. — XIIIe s.

Acquisition de la Société Académique, 1874.

7. C. Terre rouge pâle. — Préparation à l'estampille de creux destinés à recevoir la terre blanche. Profondeur de ces creux, 0,002 environ. — Au milieu du champ, une rose; dans chaque angle, une fleur de lis ayant le pied dirigé vers le centre.

D. 0,12. Ep. 0,02. — P. Trouvé dans les ruines du château de Fontaine-sous-Montaiguillon (Seine-et-Marne), en 1845, par M. Penotet, de Villenauxe-la-Grande. — XIVe s. — Voy. pl. I, n° 7.

Don. M. Biche, 1875.

Carreaux ornés de dessins géométriques.

8. C. v. — Terre rouge pâle. Une croix blanche sur fond rouge.

D. 0,115. Ep. 0,025. — P. Abbaye de Nesle-la-Reposte. — XIIIe s. — — Voy. pl. I, n° 8.

Don. M. Armand Jacob, 1839.

9. C. v. — Terre blanche, incrustations rouges. Un échiqueté de huit tires.

D. 0,135. Ep. 0,025. — xiv⁰ s. — Voy. pl. I, n° 9.

Voy. dans Amé (*Les Carrelages émaillés du Moyen-Age et de la Renaissance*), en regard de la p. 108, n° 1 de la pl., la reproduction d'un carreau type semblable à celui-ci.

10. C. v. (fragment). — Terre rouge vif. Même décor que le précédent.

D. 0,09. Ep. 0,025. — P. Eglise Saint-Remi de Troyes.

Don. M. LARSENIER, 1890.

11. C. v. — Terre rouge-lie-de-vin. Triangles superposés.

D. 0,08. Ep. 0,025. — xive s. — Voy. pl. I, n° 11.

Voy. dans Amé le n° 4 de la pl. en regard de la p. 108, Ire partie.

12. C. v. — Terre rouge-lie-de-vin. Chevrons ayant la pointe dirigée vers le centre du carreau.

D. 0,105. Ep. 0,025. — P. Eglise de Rigny-le-Ferron (canton d'Aix-en-Othe). — xve s. — Voy. pl. I, n° 12.

Don. M. DELAUNE-GUYARD, 1859.

Voy. dans Amé, n° 7 de la pl. en regard de la p. 127, IIe partie, la reproduction d'un carreau semblable venant du château de Fleurigny (Yonne).

13. C. v. — Terre rouge-lie-de-vin. Intersections de lignes droites et de lignes courbes.

D. 0,105. Ep. 0,025. — P. Semble venir du même endroit que le précédent. — xve s. — Voy. pl. I, n° 13.

Voy. dans Amé, pl. en regard de la p. 108, n° 12, — pl. en regard de la p. 116, n° 5, — et pl. en regard de la p. 127, n° 7, IIe partie, les reproductions de carreaux semblables venant des carrelages de Pontigny et de Fleurigny.

14. C. v. — Terre blanche teintée de rose. Trois chevrons superposés et, au centre, un quart de cercle avec un rayon. L'assemblage de quatre de ces carreaux donne quatre carrés superposés, avec un cercle au centre ayant deux diamètres en croix. Fond jaune, ornements rouges.

D. 0,12. Ep. 0,018. — P. Château de Périgny-la-Rose. — xive s.

Don. Mme BOUDARD, 1892.

15. C. v. — Terre rouge pâle. Une quintefeuille dans un cercle.

D. 0,11. Ep. 0,02. — P. Eglise de Lachy (Marne). — xiiie s. — Voy. pl. I, n° 15.

Lachy a fait partie de l'ancien diocèse de Troyes; il y avait dans ce village un château construit par saint Louis et un prieuré du Val-Dieu fondé par Blanche de Castille.

16. C. v. — Terre rouge pâle. Entrelacs entourant une quintefeuille.

D. 0,11. Ep. 0,02. — M. p. — xiiie s. — Voy. pl. I, n° 16.

Voy. dans les *Annales archéologiques* (t. X, pl. en regard de la p. 233) le dessin d'un carreau semblable faisant partie du pavage de l'église de Saint-Omer, bâtie à la fin du xiiie siècle.

17. C. v. — Terre blanche teintée de rose. Entrelacs formés de lignes courbes portant au centre une fleur à six pétales et des perles placées au milieu des triangles formés par la rencontre des lignes courbes. Fond jaune, ornements rouges.

D. 0,12. Ep. 0,02. — P. Château de Périgny-la-Rose. — xive s.

Don. Mme BOUDARD, 1892.

18. C. v. — Terre blanche mélangée de terre rouge. Même ornementation que le précédent. Fond rouge, décor blanc. Fragment de carreau.

Ep. 0,02. — M. p.

M. D. 1892.

19. C. v. — Terre blanche teintée de rose. Intersections de grands et de petits cercles, le champ semé de roses à six feuilles, ajourées en cœur. Fond jaune, ornements rouges.

D. 0,12. Ep. 0,018. — P. Château de Périgny-la-Rose. xive s.

M. D., 1892.

20. Pavé en terre rouge recouverte, sur la face apparente, d'un vernis vert. Les deux extrémités de ce pavé se terminent chacune en quart de cercle convexe, dans le sens de la longueur; les côtés présentent des quarts de cercles concaves. Tous ces côtés sont taillés en biseau, et la partie la plus étroite correspond au dessous du pavé.

Long. 0,115. Larg. 0,058. Ep. 0,035. — xiiie s. — Voy. pl. I, n° 20.

Voy. *Fouilles de l'église abbatiale des Châtelliers*, dessins autographiés de M. le lieutenant Espérandieu, pl. XII. Les pavages figurés sur cette planche sont, à la différence des nôtres, divisés en deux par le milieu.

21. C. v. — Terre rouge-orangé.

D. 0,13. Ep. 0,025. — P. Château de Marguerite de Bourgogne, à Tonnerre. — Fin du xiiie s. — Voy. pl. I, n° 21.

Don. M. Camille DORMOIS, économe de l'ancienne Maison-Dieu, fondée à Tonnerre par Marguerite de Bourgogne, 1853.

D'après le dessin de ce carreau, on pourra se rendre compte de la manière dont s'assemblaient les pavés décrits ci-dessus (n° 20) avec d'autres pavés de couleurs différentes.

Voy. Amé, pl. en regard de la p. 37, II⁰ partie, et 2ᵉ pl. de détails en regard de la p. 38, n° 10.

Pour Marguerite de Bourgogne, voy. Catalog. de l'Arch. mon., n° 480.

Carreaux fleurdelisés.

22. C. v. — Terre rouge. Fleurs de lis dont les pétales ne sont pas adhérents à la corolle.

D. 0,095. Ep. 0,020. — P. Grand-Hospice de Troyes. — XIIIᵉ s. — Voy. pl. I, n° 22.

Don. L'Administration des Hospices, 1872.

23. C. v. — Terre rouge pâle.

Même type et mêmes dimensions. — P. Prieuré de Saint-Quentin de Troyes. — XIIIᵉ s.

Don. M. Gouard, 1869.

24. C. v. — Terre rouge-orangé.

Même type et mêmes dimensions. — P. Environs de Clairvaux (Aube). — XIIIᵉ s.

Don. M. Maurice Dormoy, 1887.

25. C. v. (moitié de). — Terre rouge-orangé.

Même type, mêmes dimensions que le précédent.

P. Fouilles exécutées en 1870 pour l'établissement des fondations du Marché-Couvert, sur l'emplacement de l'ancien Collège légué à la ville par F. Pithou.

Don. M. Grosdemenge, 1870.

26. C. v. — Terre rouge teintée de jaune. Fleur de lis.

D. 0,095. Ep. 0,02. — P. Trouvé dans les dépendances de la maison portant le n° 18, rue du Cloître-Saint-Etienne à Troyes. — XIVᵉ s. — Voy. pl. I, n° 26.

Don. M. l'abbé Lerouge, 1869.

Voy. M. Ch. Fichot : *Statistique monumentale du Département de l'Aube*, t Iᵉʳ, dessin d'un carreau semblable qui se trouve à l'église de Courgerennes. — M. Amé donne la reproduction de deux carreaux semblables à celui-ci, qui ont été rencontrés par lui, l'un dans le pavage du château de Louise de Clermont, à Tonnerre [1], l'autre en l'église Saint-Nicolas, à Troyes; d'après lui, ces carreaux datent de la Renaissance.

[1] Château bâti dans la 1ʳᵉ moitié du XVIᵉ s., et connu à l'époque de la Révolution sous le nom de *Maison Chamon*.

27. C. v. — Terre blanche légèrement teintée de rose et recouverte, à sa partie supérieure, d'une couche de terre plus fine et plus blanche. Fleur de lis.

D. 0,115. Ep. 0,02. — P. Semble provenir des tuileries de Chantemerle. — xive s. — Voy. pl. I, n° 27.

28. C. v. — Terre rouge-pâle. Fleur de lis.

D. 0,12. Ep. 0,025. — P. Eglise de Lachy. (Voy. n° 15). — xive s. — Voy. pl. I, n° 28.

29. C. v. (petit) en losange. — Terre rouge très pâle. Fleur de lis.

xive s.

30. C. v. — Terre rouge. Un rais d'escarboucle fleurdelisé.

D. 0,125. Ep. 0,02. P. Ancien château de Villiers-le-Bois (canton de Chaource). — xiiie s. — Voy. pl. I, n° 30.

Acquisition, vente L. Coutant, 1874.

Le château de Villiers-le-Bois, situé non loin de Chaource, et dont la motte existe encore à un kilomètre au midi de Villiers, dominait un immense horizon. Il semble avoir été détruit pendant la guerre des Anglais. Vers l'an 1390, André de Saint Fale, chevalier, seigneur de Villiers-le-Bois, à cause de sa femme, tenait en fief du Roi « *la place et le pourpris où fu* « *la maison-fort de Villiers-le-Bois*[5]. »

Un carreau tout semblable à celui-ci a été trouvé récemment sur l'emplacement de l'ancien château-fort de Chaource.

31. C. v. — Terre rouge. Rosace composée de rinceaux, portant au centre une quintefeuille, et dans les angles des fleurs de lis.

D. 0,13. Ep. 0,025. — P. Environs de Clairvaux. — xive s. — Voy. pl. I, n° 31.

Don. M. Maurice Dormoy, 1887.

32. C. v. — Terre rouge-foncé, d'un grain très fin. Un sautoir accompagné d'une fleur de lis dans chaque canton; toutes ces fleurs sont disposées dans le même sens.

D. 0,075. Ep. 0,02. — P. Trouvé dans les dépendances de la maison portant le n° 18, rue du Cloître-Saint-Etienne, à Troyes. — xiiie s. — Voy. pl. I, n° 32.

Don de M. l'abbé Lerouge, 1869.

33. C. v. — Entièrement semblable au précédent.

P. Eglise de Saint-Urbain, à Troyes.

Don. M. Selmersheim, 1887.

[5] Arch. de l'Aube, E. 115, regist.

34. C. v. — Egalement semblable aux précédents, hormis qu'au lieu d'un sautoir il porte une croix, c'est-à-dire que les deux filets blancs, qui dans les autres carreaux forment le sautoir en partant du milieu des angles, prennent leur point de départ du milieu des côtés sur le carreau dont nous nous occupons en ce moment.

Don. M. Jules Ray.

35. C. v. — Terre rouge-lie-de-vin. Sautoir accompagné d'une fleur de lis dans chaque canton; ces fleurs ayant toutes le pied tourné vers le centre du carreau.

D. 0,115. Ep. 0,02. — P. Rigny-le-Ferron (Aube). — XIIIe s. — Voy. pl. II, n° 35.

Don. M. Delaune-Guyard, 1858.

36. C. v. — Terre rouge, micacée. Palmettes réunies en forme de fleur de lis, et faisant partie d'une rosace composée d'un assemblage de quatre carreaux.

D. 0,095. Ep. 0,02. — P. Ancien prieuré de Saint-Quentin, de Troyes. — XIVe s. — Voy. pl. II, n° 36.

Don. M. Gouard, 1869.

Pour le prieuré de St-Quentin, voy. Catalog. de l'Arch. mon. du Musée de Troyes, n°s 336 à 344, 903, 904.

37. C. v. — Semblable au précédent, et provenant de l'ancien château d'Aix-en-Othe, où il a été trouvé près des fontaines.

Don. M. Delaune-Guyard, 1858.

38. C. v. — Terre rouge-pâle. Fleur de lis sous une arcade.

D. 0,095. Ep. 0,02. — P. Ancien abbaye de La Rivour. — XVe s. — Voy. pl. II, n° 38.

Don. M. Clément-Mullet, 1847.

Voy. Catalog. de l'Arch. mon. du Musée de Troyes, n° 517.

39. C. v. — Terre rouge. Lignes droites et arcs de cercles s'entrecoupant.

D. 0,145. Ep. 0,025. — XIVe s. — Voy. pl. II, n° 39.

40. C. v. — Terre rouge. Feuillages disposés en forme de fleurs de lis et accompagnés, de chaque côté de la tige, d'une quatre-feuilles ajourée.

D. 0,095. Ep. 0,02. — P. Grand-Hospice de Troyes. — XIVe s. — Voy. pl. II, n° 40.

Don. L'Administration des Hospices, 1872.

41. C. v. — Terre rouge. Quatre fleurs de lis ajourées, disposées en sautoir et ayant les pieds tournés vers le centre du carreau.

Long. 0,16. Larg. 0,145. Ep. 0,025. — Le côté le plus long est chanfreiné. — xive s. — Voy. pl. II, n° 41.

42. C. v. — Terre rouge-pâle. Tige feuillée posée sur un quart de cercle et rappelant, par sa disposition, celle des fleurs de lis.

D. 0,105. Ep. 0,002. — P. Semble provenir des tuileries de Chantemerle. — xive s. — Voy. pl. II, n° 42.

43. C. v. — Terre rouge vif. Un fretté orné, dans les losanges, de fleurs de lis et de croix recroisettées, disposées en rangées parallèles.

D. 0,140. Ep. 0,02. — Fin du xiiie s. — Voy. pl. II, n° 43.

Acquisition, vente L. Coutant, 1874.

Le carreau incrusté et vernissé portant le n° 4086 du Catalogue du Musée de Cluny (édit. 1881), et offert à cet établissement par M. Lucien Coutant (le nom du donateur a été estropié ; on a écrit : *L. Constant*), paraît être semblable au nôtre et avoir la même origine.

44. C. v. — Terre rouge-lie-de-vin. Fleur de lis occupant le centre d'un cercle auquel sont adossés quatre quarts de cercles redentés.

D. 0,115. Ep. 0,02. — P. Rigny-le-Ferron. — xve s. — Voy. pl. II, n° 44.

Don. M. Delaune-Guyard, 1858.

45. C. v. — Terre rouge-pâle. Fleurs de lis formant rosace ; toutes ont le pied tourné vers le centre de cette rosace.

D. 0,096. Ep. 0,02. — P. Ancien château de Villy-en-Trode (canton de Bar-sur-Seine). — xive s. — Voy. pl. II, n° 45.

Don. M. Thiéblemont, 1869.

46. C. v. — Terre blanche teintée de rose. Echiquier portant alternativement dans chaque case une fleur de lis et une quintefeuille ou marguerite. Les fleurs de lis sont jaunes sur fond rouge, et les quintefeuilles rouges sur fond jaune.

D. 0,115. Ep. 0,02. — Ancien cellier du chapitre de St-Pierre, à Troyes. — xive s. — Voy. pl. II, n° 46.

Don. M. Guillé, 1887.

47. C. v. Terre blanche teintée de rose. Un sautoir à extrémités fleurdelisées, cantonné de quintefeuilles et chargé en cœur d'un rectangle ajouré et orné, au centre, d'une rose ou marguerite.

D. 0,12. Ep. 0,02. — P. Ancien château de Périgny-la-Rose. — XIVᵉ s Voy. pl. II, nº 47.

Don. Mᵐᵉ BOUDARD, 1888.

48. C. v. — Terre rouge foncé. Deux fleurs de lis superposées et flanquées de deux marguerites.

D. 0,13. Ep. 0,025. — Fin du XIIIᵉ s. — Voy. pl. II, nº 48.

Acquisition, vente L. COUTANT, 1874.

> Voy. la reproduction d'un carreau semblable dans Amé, nº 5 de la pl. placée en regard de la p. 38, IIᵉ partie. Ce même carreau est également figuré dans le dessin d'ensemble du carrelage de l'ancien château de Marguerite de Bourgogne, à Tonnerre, en regard de la p. 37, IIᵉ partie; assemblé par quatre, il occupe le centre d'une rosace dont le nº 80 de ce Catalogue huit fois répété, fait en grande partie l'entourage.

49. C. v. — Terre rouge-pâle. Quatre roses dans quatre cartouches à huit pans, dont quatre sont droits et quatre autres cintrés.

D. 0,125. Ep. 0,017. — P. Église collégiale de Saint-Urbain, à Troyes. Fin du XIIIᵉ s. — Voy. pl. II, nº 49.

Don. M. SELMERSHEIM, 1887.

> Pour Saint-Urbain, voy. Catalog. de l'Arch. mon. du Musée de Troyes, nº 227.

50. C. v. — Terre rouge-pâle. Quatre compartiments renfermant alternativement une fleur de lis et un lion.

D. 0,125. Ep. 0,017. — M. P. — Fin du XIIIᵉ s. — Voy. pl. II, nº 50.

M. D. 1887.

51. C. v. — Terre blanche teintée de rose. Ecu semé de fleurs de lis. Au-dessus de l'écu, une quintefeuille.

D. 0,13. Ep. 0,025. — Fin du XIIIᵉ s. — Voy. pl. III, nº 51.

Acquisition, vente L. COUTANT, 1874.

> D'après M. Amé, qui donne le dessin d'un carreau semblable (nº 7 de la pl. contenant les détails du carrelage de l'ancien château de Marguerite de Bourgogne, à Tonnerre, en regard de la p. 38, IIᵉ partie, et dessin d'ensemble de ce carrelage en face de la p. 37), ces armes seraient celles de Charles de France, frère de saint Louis, et époux de Marguerite de Bourgogne, dame de Tonnerre. Selon le P. Anselme (t. I, chap. XIV, p. 393), Charles de France, roi de Naples, portait : *Semé de France au lambel de gueules*[1].

[1] Marryat donne le dessin d'un carreau à peu près semblable à celui-ci. Il proviendrait de l'ancien château de Guillaume le Conquérant et aurait été offert au Musée des Antiquaires de Sommerset-House (Londres), par lord Henniker. — Voy. Marryat : *Histoire des poteries, faïences, etc.*, p. 269-270.

52. C. v. — Terre blanche teintée de rose. Ecu aux armes de Bourgogne, ancien, surmonté d'une fleur de lis et flanqué de deux marguerites.

D. 0,13. Ep. 0,025. — Fin du XIIIe s. — Voy. pl. III, n° 52.

Acquisition, vente L. Coutant, 1874.

Un carreau semblable est décrit et figuré dans l'ouvrage de M. Amé, aux mêmes endroits et sur les mêmes planches que le numéro précédent. D'après cet auteur, ces armes seraient celles de Marguerite de Bourgogne. Elle portait, suivant le P. Anselme (t. Ier, chap. XIV, p. 393) : *Bandé d'or et d'azur de six pièces, à la bordure de gueules.*

53. C. v. — Terre rouge vif. Ecu au lion rampant. Deux quatre-feuilles ou marguerites sont placées de chaque côté de l'écu, vers sa pointe.

D. 0,115. Ep. 0,025. — XIVe s. — Voy. pl. III, n° 53.

Acquisition, vente L. Coutant, 1874.

Peut-être ces armes sont-elles celles de Flandre : *d'or au lion de sable armé et lampassé de gueules?* — La présence des quatre-feuilles ou marguerites près de l'écu nous fait croire que ce carreau fut fabriqué pour Marguerite de Bourgogne, veuve de Louis Ier, comte de Flandre, morte en 1382. Au décès de son neveu, Philippe de Rouvre, en 1361, elle avait hérité du duché de Bourgogne, dont faisaient partie Chaource et Tonnerre[1].

54. C. v. — Terre rouge. Tige ornée de feuilles rappelant, par leur disposition, celle des fleurs de lis.

D. 0,09. Ep. 0,02. — XIIIe s. — Voy. pl. III, n° 54.

55. C. v. — Terre rouge. Fleuron ayant l'aspect d'une fleur de lis dont la feuille centrale serait terminée par une partie tréflée; au-dessus, un quart de cercle engrêlé à l'extérieur et surmonté d'un fleuron en forme de fleur de lis.

D. 0,11. Ep. 0,02. — XIVe s. — Voy. pl. III, n° 55.

56. C. v. — Terre rouge vif. Fleuron rappelant par sa forme la disposition de la fleur de lis; il est surmonté d'un quart de cercle portant un ornement engrêlé et soutenant un fleuron.

D. 0,105. Ep. 0,02. — P. Ancien couvent des Jacobins, de Troyes. — XIIIe s. — Voy. pl. III, n° 56.

Voy. Gaussen : *Portefeuille archéologique.* Céramique, pl. en couleur, n° 1.

[1] D'après Marryat, un carreau semblable à celui-ci, et provenant de l'ancien palais de Guillaume-le-Conquérant, se trouverait au Musée de la Société des Antiquaires, à Sommerset-House, auquel il aurait été donné par lord Henniker. — Voy. Marryat : *Histoire des poteries, faïences, etc.*, p. 269-270.

57. C. v. — Même dessin.

D. 0,095. Ep. 0,02. — P. Prieuré de Saint-Quentin, à Troyes. — XIII^e siècle.

Don. M. GOUARD, 1869.

58. C. v. — Terre blanche teintée de rose. — Fleur de lis de fantaisie, composée d'un losange et de deux feuilles de fougère nouées par un ruban, et accompagnée d'un annelet de chaque côté du pied.

D. 0,112. Ep. 0,02. — P. Ancien château de Périgny-la-Rose. — XIV^e s. — Voy. pl. III, n° 59.

Don. M^{me} BOUDARD, 1888.

59. C. v. — Terre rouge vif. Quart de rosace rappelant la disposition des numéros 55, 56.

D. 0,105. Ep. 0,02. — XIV^e s. — Voy. pl. III, n° 59.

Acquisition, vente L. COUTANT, 1874.

60. Carreau semblable au précédent.

P. Eglise d'Avant (canton de Ramerupt).

Don. M. DUPONT, 1865.

M. Amé a reproduit un carreau du même genre venant de la maison de M. Moreau, à Cerisiers (Yonne); il le considère comme datant du XIII^e s. et provenant originairement de l'abbaye de Vauluisant (Yonne). Voy. pl. de détails en regard de la p. 147, n° 1.

Carreaux à décors en rosaces.

61. C. v. — Terre rouge pâle. Intersections de cercles et triangles.

D. 0,125. Ep. 0,025. — P. Ancien château de Périgny-la-Rose. — XIV^e s. Voy. pl. III, n° 61.

Don. M^{me} BOUDARD, 1888.

62. C. v. — Terre rouge pâle. Quart de rosace.

D. 0,125. Ep. 0,02. — P. Abbaye de Nesle-la-Reposte (Marne). — XIII^e s. — Voy. pl. III, n° 62.

63. C. v. — Terre rouge pâle. Rosace formée d'intersections d'ogives et ornée de feuillages.

D. 0,13. Ep. 0,025. — XIV^e s. — Voy. pl. III, n° 63.

Acquisition, vente L. COUTANT, 1874.

64. C. v. — Terre blanche teintée de rose.

D. 0,125. Ep. 0,025. — P. Ancien château de Périgny-la-Rose. — XIV⁰ s. — Voyez pl. III, n° 64.

Don. M^me BOUDARD, 1888.

65. C. v. — Terre rouge vif. Quart de rosace.

D. 0,12. Ep. 0,025. — XIII⁰ s. — Voy. pl. III, n° 65.

66. C. v. — Terre blanche teintée de rose.

D. 0,12. Ep. 0,02. — P. Ancien château de Périgny-la-Rose. — XIV⁰ s. — Voy. pl. III, n° 66.

Don : M^me BOUDARD, 1886.

67. C. v. — Terre rouge pâle. Quart de rosace.

Diamètre, 0,12. Ep. 0,02. — M. P. — XIV⁰ s. — Voy. pl. III, n° 67.

M. D., 1886.

68. C. v. — Terre rouge pâle. Quart de rosace.

D. 0,12. Ep. 0,025. — P. Ancien prieuré de Saint-Quentin de Troyes. — — XIV⁰ s. — Voy. pl. III, n° 68.

Don. M. GOUARD, 1869.

69. C. v. — Terre rouge. Quatre-feuilles, trèfles et fragments de cercles.

D. 0,11. Ep. 0,02. — XIV⁰ s. — Voy. pl. IV, n° 69.

70. C. v. — Terre rouge. Même décor que le précédent, mais quatre fois répété.

D. 0,21. Ep. 0,025. — P. Eglise de Vallant-Saint-Georges (canton de Méry-sur-Seine). Semble dater de la Renaissance.

Don. M. LABOURASSE, 1887.

71. C. v. — Terre rouge. Même décor que les précédents, avec une légère variante.

D. 0,115. Ep. 0,025. — P. Eglise de Mergey (1^er canton de Troyes). — XV⁰ s. — Voy. pl. IV, n° 71.

M. Amé a reproduit un carreau semblable dans le plan d'ensemble du carrelage de l'ancien château de Louise de Clermont, à Tonnerre. Voy. II⁰ partie, pl. en regard de la p. 94. Il en a également reproduit un semblable sur la pl. de détails du carrelage du château de Fleurigny (Yonne). Voyez n° 4 de la pl. en regard de la p. 127.

72. C. v. — Terre rouge. Quart de rosace, rappelant par son ornementation, celle des carreaux qui portent les numéros 55, 56, 59.

D. 0,095. Ep. 0,025. — xiv⁰ s. — Voy. pl. IV, n° 72.

Don. M. Camut-Chardon, 1853.

73. C. v. — Terre rouge. Décor à peu près semblable à celui du carreau précédent.

D. 0,115. Ep. 0,025. — P. Ancien château de Chappes. — xiii⁰ s.

Don. M. Quénedey, 1852.

Les bords de ce carreau sont chanfreinés à l'intérieur.

74. C. v. — Terre blanche teintée de rose. Quart de rosace. Fond jaune; ornements rouges. Un lion rampant, à sénestre, surmonté de deux quarts de cercles superposés et accompagnés, dans l'angle supérieur, à droite, d'un bouquet de marguerites.

D. 0,12. Ep. 0,02. — P. Château de Périgny-la-Rose.

Don. Mᵐᵉ Boudard, 1892.

75. C. v. — Terre blanche, teintée de rose. Quart de rosace; oiseau, poisson, animal fantastique.

D. 0,115. Ep. 0,025. — P. Ancien cellier de Saint-Pierre. — xiv⁰ s. — Voy. pl. IV, n° 75.

Don. M. Guillé, 1887.

76. C. v. — Carreau entièrement semblable au précédent.

P. Ancien château de Périgny-la-Rose. — xiv⁰ s.

Don. Mᵐᵉ Boudard, 1886.

77. C. v. — Terre blanche, teintée de rose. Quart de rosace; agneau pascal et animaux fantastiques.

D. 0,115. Ep. 0,025. — P. Abbaye de Nesle-la-Reposte. — xiii⁰ s. — Voy. pl. IV, n° 77.

78. C. v. — Terre blanche, teintée de rose. Quart de rosace; un pélican s'ouvrant la poitrine pour nourrir ses petits. Sur le quart de cercle de la rosace, écus triangulaires armoriés et placés alternativement à l'opposé les uns des autres.

D. 0,115. Ep. 0,025. — P. Ancien château de Périgny-la-Rose. — xiv⁰ s. — Voy. pl. IV, n° 78.

Don. Mᵐᵉ Boudard, 1888.

79. C. v. — Terre blanche, teintée de rose. Fragment de rosace; chien courant et ayant près de lui une quintefeuille.

D. 0,115. Ep. 0,025. — P. Ancien château de Pérígny-la-Rose. — xiv° s. — Voy. pl. IV, n° 79.

M. D., 1886.

80. C. v. — Terre rouge-lie-de-vin. Fragment de rosace; oiseau fantastique.

D. 0,135. Ep. 0,025. — xiii° s. — V. pl. IV, n° 80.

Acquisition, vente L. Coutant, 1874.

Voy. dans Amé la reproduction d'un carreau semblable qui fait partie d'un assemblage de 16 pièces. — Plan d'ensemble du carrelage de l'ancien château de Marguerite de Bourgogne, à Tonnerre, en regard de la p. 37, et pl. de détails en face de la p. 38, II° partie.

81. C. v. — Terre blanche, teintée de rose. Fragment de rosace; animal fantastique.

D. 0,115. Ep. 0,025. — P. Ancien château de Pérígny-la-Rose. — xiv° s. — Voy. pl. IV, n° 81.

Don. Mme Boudard, 1888.

Carreaux portant des inscriptions.

82. C. v. — Terre rouge pâle. Inscription en caractères gothiques.

```
MESTRES · HA
PORTES : HA :
BOIRE : RENI
ER · MOCAUT
DE CHANTE
MELLE. —
```

D. 0,125. Ep. 0,022. — M. P. — xiv° s. — Voy. pl. IV, n° 82. — Voy. Introduction, p.

Don. M. Gérost, 1855.

83. Carreau semblable.

Don. M. F. Quinquarlet.

84. C. v. — Terre blanche, teintée de rose. Légende incomplète et dont, par conséquent, on ne peut donner la traduction.

D. 0.12. Ep. 0,028. — P. Ancien cellier de Saint-Pierre. — xiv° s. — Voy. pl. IV, n° 84.

Don. M. Guillié, 1887.

85. C. v. — Terre blanche, teintée de rose. Un magister, la férule à la main. — Légende en caractères gothiques, incomplète.

D. 0,12. Ep. 0,028. — M. P. — xive s. — Voy. pl. IV, n° 85.

M. D., 1887.

86. C. v. — Terre rouge pâle. Inscription en caractères gothiques se déroulant dans les méandres d'une grecque :

TELLE : A : BIAV : VIS : ET : BLONDES : TRESSES : QVI A : DOV : BRAN : ANTRE : LES FESSES : CE : DI : LI : NIES. —

D. 0,12. Ep. 0,02. — P. Ancien château de Périgny-la-Rose. — xive s. — Voy. pl. IV, n° 86.

Don. M. Gérost, 1855.

Voy. dans le *Bulletin de la Société des Antiquaires de France,* 1877, p. 135, la description d'un carreau semblable provenant du château de Beauté, à Nogent-sur-Marne, château qui fut construit par Charles V. Selon M. de Montaiglon, la légende qui figure sur ce carreau serait empruntée au cycle des rédactions si nombreuses du dialogue de Salomon et de Marculphe. Dans la rédaction que nous avons sous les yeux et qui date du xive siècle, Marculphe (ou Marcou) aurait disparu pour être remplacé par un *niais,* c'est-à-dire par un fou, un sot.

87. C. v. — Terre rouge pâle. Décor en rosace portant cette inscription en caractères gothiques plusieurs fois répétée :

MVSE : MVSARD,

que l'on peut traduire en langage moderne par les mots : *Flâne, flâneur.*

D. 0,115. Ep. 0,025. — M. P. — xive s. — Voy. pl. IV, n° 87.

M. D.

M. Savetiez, membre résidant de la Soc. Acad. de l'Aube, possède un carreau semblable provenant de Sézanne.

Voy. dans le *Bulletin de la Société des Antiquaires de France,* 1877, p. 133, la description d'un carreau pareil à ceux qui précèdent et provenant du château de Beauté.

88. C. v. — Terre blanche, teintée de rose. Quart de rosace, avec inscription circulaire sur quatre rangs, en caractères gothiques :

IE SVIS : DOVLANS : Z COI
RRECIEZ : IE NEN PV
S MES SE POI EM
OI. —

D. 0,115. Ep. 0,025. — P. Ancien cellier de Saint-Pierre. — xive s. — Voy. pl. IV, n° 88.

Don. M. Guillié, 1887.

Voy. dans le *Bulletin de la Société des Antiquaires de France*, 1877, p. 132-134, l'article de M. de Montaiglon sur un carreau semblable trouvé en 1860, à Nogent-sur-Marne, dans les ruines du château de Beauté. D'après ce savant archéologue, la légende que nous avons reproduite ne serait que le quart du tout. Dans le Bulletin de cette même Société, année 1878, p. 94-98, M. Hucher prétend, à l'encontre de M. de Montaiglon, que cette inscription est complète. Il la lit ainsi :

JE SVIS : DOULENS (dolent) : ET : COIRRECIEZ (courroucé)
JE N'EN PVS (pour PUES) MES (pour MAIS) SE (pour SI ou pour ET) POI EMOI.

Je suis dolent et courroucé,
Je n'en puis mais et votre courroux me touche peu.

89. C. v. — Terre rouge pâle. Fragment de rosace avec inscription incomplète.

D. 0,115. Ep. 0,02. — P. Ancien château de Périgny-la-Rose. — XIVe s. — Voy. pl. IV, n° 89.

Don. Mme Boudart, 1886.

90. C. v. Terre rouge pâle. Quarts de rosaces avec inscriptions en caractères gothiques ; l'une est indéchiffrable, et l'autre contient ces mots :

AVE MARIA.

D. 0,112. Ep. 0,025. — P. Ancien cellier de Saint-Pierre. — XIVe s. — Voy. pl. IV, n° 90.

Don. M. Guillié, 1887.

91. C. v. — Terre rouge pâle. Fragment de rosace avec inscription en caractères gothiques. On y lit le nom de Renier Mocaut, déjà rencontré sur le carreau n° 82.

D. 0,125. Ep. 0,02. — P. Ancien château de Périgny-la-Rose. — XIVe s. — Voy. pl. V, n° 91.

Don. Mme Boudard, 1888.

92. C. v. — Terre rouge pâle. Rosace portant une inscription en caractères gothiques.

D. 0,12. Ep. 0,02. — M. P. — XIVe s. — Voy. pl. V, n° 92.

Don. M. Gérost, 1855.

Voy. dans le *Bull. de la Soc. des Antiq. de France*, année 1877, p. 144-147, une note de M. de Montaiglon, relative à un carreau semblable à celui-ci, trouvé à Chantemerle, près Sézanne (Marne), et présenté à la Soc. des Antiq. par M. de Baye. L'inscription qu'il porte a été lue comme il suit, par MM. Quicherat et de Montaiglon :

.... GANT : CONME : FAVFILLE
.... : EST : TORTE : EST :
.... LEAUTE : MORTE

Pour eux, ces mots appartiennent à des vers incomplets, strophes d'une ballade ou d'un rondeau.

M. Hucher (Bull. de la même Soc., année 1878, p. 94-98) considère au contraire l'inscription comme étant complète et il la lit ainsi :

TANT : CONME (pour COMME) : EAVEILVE : EST : TORTE EST : LEAVTE : MORTE.

Le mot qui a été lu FAVFILLE par M. de Montaiglon doit, selon M. Hucher, être lu EAVEILVE. *Eave* étant l'équivalent d'ève, *eau*, d'où la traduction:

>Tant comme l'eau vive est torte.
>Est loyauté morte.

Pour nous, adoptant la lecture du mot FAVFILLE telle qu'elle a été donnée par M. de Montaiglon, nous le considérons comme étant le nom d'une vieille femme souvent mentionnée pour sa difformité et bien connue par un fabliau de l'époque ; nous lirons alors :

>Tant comme Faufille est torte
>Est léauté morte.

93. C. v. — Terre rouge pâle. Quart de rosace. Chevalier à genoux, en prières. Son casque est à terre près de lui, et derrière sa tête, un écu ayant pour meubles deux râteaux sans manches l'un sur l'autre, est accroché à un arbre. Au-dessus du personnage, on lit sur une banderole :

MES · SIRES LION....

La banderole est surmontée d'un écu dont la pointe est dirigée vers le sommet de l'angle du carreau, et qui porte dans le champ un sautoir cantonné de quatre fleurs de lis.

D. 0,125. Ep. 0,02. — P. Abbaye de Nesle-la-Reposte. — XIII^e s. — Voy. pl. V, n° 93.

L'inventaire des sceaux de la collection Clairambault, publié par M. Demay, nous ayant donné la description du sceau de Léonin de Sézanne, écuyer du bailliage de Troyes, qui vivait en 1329 et portait pour armes deux râteaux sans manches placés l'un sur l'autre, nous n'avons point hésité à voir sur ce carreau, soit l'effigie de Léonin de Sézanne, soit celle de son père. Ce dernier, Léoigne ou Lionne (Leonius) de Sézanne, chevalier, mourut en novembre 1272, d'après son épitaphe, qui est reproduite dans le manuscrit n° 7, f° 10, du *Fonds Carteron*, à la bibliothèque de Troyes.

M. Anatole de Barthélemy, dans une savante notice publiée tout récemment (*Bull. mon.*, 6^e série, t. 6, 1890, p. 252), émet avec raison l'opinion que c'est bien Lionne de Sézanne, chevalier, vivant antérieurement à novembre 1272, qui a été représenté sur notre carreau. Il considère en outre ce carreau comme étant fort intéressant, car on peut le dater avec certitude.

Lionne de Sézanne est mentionné dans le *Rôle des fiefs de Champagne* (dès 1201) ; dans le *Livre des Vassaux ;* dans l'*Histoire des Ducs et des Comtes de Champagne*, par M. d'Arbois de Jubainville, etc. Il a donné son nom à la *Loge-Lionne* (commune de Brevonne (Aube), et à Villeneuve-la-Lionne (canton d'Esternay, Marne).

94. C. v. — Terre blanche teintée de rose. Rosace portant une inscription incomplète en caractères gothiques.

.... S : HA ETE : FET : A....
.... LA FET : LEMBER....
.... IENT · RENIER....

D. 0,125. Ep. 0,02. — P. Ancien château de Périgny-la-Rose. — XIV^e s.

Don. M. Gérost, 1855.

On lit sur ce carreau les noms de Lember (Mocaut) et de son fils Renier (Mocaut) de Chantemerle. Leur degré de parenté nous est révélé par un carreau provenant de Nesle-la-Reposte, et conservé, dit-on, à la Bibliothèque de Provins. M. Bourquelot l'a signalé à la Soc. des Antiq. de France, et M. Anatole de Barthélemy l'a reproduit dans son travail sur *les Carreaux historiés et vernissés, avec noms de tuiliers*, p. 19. Extrait du *Bull. mon.*, 1887.

95. C. v. — Terre blanche teintée de rose. Un hibou et deux banderoles portant des inscriptions en partie détruites.

LAS DO(ulans suis?)
LA (mort?)

D. 0,12. Ep. 0,03. — P. Ancien cellier de Saint-Pierre. — XIV^e s. — Voy. pl. V, n° 95.

Don. M. Guillié, 1887.

96. C. v. — Terre rouge pâle, micacée. Quart de rosace portant les lettres gothiques : M. N. G. T.

D. 0,14. Ep. 0,025. — M. P. — XIV^e s. — Voy. pl. V, n° 95.

M. D., 1887.

Carreaux représentant des animaux, des fleurs des feuillages et des armoiries

97. C. v. — Terre rouge. Un lion passant à sénestre.

D. 0,12. Ep. 0,02. — P. Ancien prieuré de Saint-Quentin, à Troyes. — XIII^e s. — Voy. pl. V, n° 97.

Don. M. Sainton-Drouot, 1886.

98. C. v. — Terre rouge. Un lion passant à sénestre.

D. 0,095. Ep. 0,02. — M. P. — XIII^e s.

Don. M. Gouard, 1869.

98 *bis*. C. v. — Même terre, — mêmes dimensions, — même sujet.

P. Ancienne Commanderie du Temple, à Troyes, depuis Commanderie de Saint-Jean-de-Jérusalem.

Don. M. MALGRAS, 1802.

99. C. v. — Terre rouge. Un lion passant à sénestre.

D. 0,125. Ep. 0,02. — XIIIe s. — Voy. pl. V, n° 99.

100. C. v. — Terre rouge vif. Un lion passant à dextre.

D. 0,125. Ep. 0,02. — P. Maison de M. Térillon, commissaire-priseur, à Troyes. Elle était située près de l'Hôtel de Ville, sur l'emplacement qu'occupe aujourd'hui la rue de la République. — XIIIe s. — Voy. pl. V, n° 100.

101. C. v. — Semblable au précédent. Le vernis est légèrement teinté de vert.

XIIIe s.

102. C. v. — Terre rouge jaune, micacée. Lion passant à dextre.

D. 0,125. Ep. 0,02. — P. Ancien château de Villiers-le-Bois. — XIIIe s. — Voy. pl. V, n° 102.

Acquisition, vente L. COUTANT, 1874.

103. C. v. — Terre rouge. Lion passant à sénestre, placé au milieu d'une bordure.

D. 0,125. Ep. 0,02. — P. Eglise collégiale de Saint-Urbain, à Troyes. — XIIIe s. — Voy. pl. V, n° 103.

Don. M. SELMERSHEIM, 1887.

104. C. v. — Terre rouge vif. Quatre compartiments renfermant : les deux du haut, deux lions passants et affrontés; les deux du bas, deux griffons également passants et affrontés.

D. 0,125. Ep. 0,02. — M. P. — XIIIe s. — Voyez pl. V, n° 104.

M. D., 1887.

105. C. v. — Terre rouge. Un griffon passant à dextre.

D. 0,125. Ep. 0,017. — P. Abbaye de Nesle-la-Reposte. — XIIIe s. — Voy. pl. V, n° 105.

Don. M. Armand JACOB, 1839.

106. C. v. — Terre rouge, micacée. Un griffon passant à sénestre.

D. 0,095. Ep. 0,02. — P. Environs de Clairvaux (Aube). — XIIIe s. — Voy. pl. V, n° 106.

Don. M. Maurice DORMOY, 1887.

107. C. v. — Terre rouge, micacée. Un griffon passant à dextre.

D. 0,095. Ep. 0,02. — M. P. — XIIIe s. — Voy. pl. V, n° 107.

M. D., 1887.

108. C. v. — Terre rouge pâle. Quatre compartiments, dans chacun desquels est un lion rampant ayant la tête tournée vers un des angles extérieurs du carreau.

D. 0,125. Ep. 0,02. — XIIIe s. — Voy. pl. V, n° 108.

109. C. v. (Fragment de). — Terre rouge. Vernis teinté de vert. Un griffon passant à sénestre.

D. 0,125. Ep. 0,02. — P. Eglise de Saint-Urbain, à Troyes. — Voy. pl. V, n° 109.

Don. M. Selmersheim, 1887.

110. C. v. — Terre rouge. Tête de griffon.

D. 0,12. Ep. 0,02. — P. Abbaye de Nesle-la-Reposte. — XIIIe s. — Voy. pl. V, n° 110.

111. C. v. — Terre rouge. Un griffon passant à sénestre.

D. 0,16. Ep. 0,025. — P. Environs de Clairvaux. — XIIIe s. — Voy. pl. VI, n° 111.

Don. M. Maurice Dormoy, 1887.

112. Terre rouge pâle. Fragment de rosace. Animaux affrontés.

D. 0,15. Ep. 0,025. — P. Ancien cellier du Chapitre de Saint-Pierre. — Fin du XIIIe s. — Voy. pl. VI, n° 112.

Don. M. Guillé, 1887.

M. Amé donne, en regard de la p. 112, dans la première partie de son ouvrage sur les *Carrelages émaillés du Moyen-Age et de la Renaissance*, une planche en couleur sur laquelle figure notre carreau. Il y est quatre fois répété et joint à quatre autres carreaux que nous ne possédons pas (deux d'entre eux représentent un chien courant, blanc sur fond rouge, et les deux autres un sphynx rouge sur fond blanc). Leur réunion forme un dessin complet, représentant un ovale ayant au centre les quatre animaux ci-dessus décrits, et, au pourtour, une guirlande de feuillage dont on voit une amorce sur notre carreau.

Cette planche a été dessinée par M. Amé, d'après les carreaux qui se trouvaient au *Musée diocésain de l'Aube*, installé jadis dans une des salles de l'Evêché. Ce musée n'existe plus depuis un certain temps, et tous les objets qu'il renfermait ont été dispersés.

113. C. v. — Terre rouge, micacée. Animaux affrontés et séparés par un fleuron.

D. 0,145. Ep. 0,02. — XIIIe s. — Voy. pl. VI, n° 113.

114. Carreau semblable entouré d'une bordure unie.

115. C. v. — Terre rouge pâle. Un cerf élancé, accompagné d'une fleur de lis au 2ᵉ canton du chef.

D. 0,12. Ep. 0,02. — P. Ancien cellier de Saint-Pierre. — xivᵉ s. — Voy. pl. VI, nº 115.

Don. M. Guillé, 1887.

116. C. v. — Terre rouge pâle. Un cerf percé d'une flèche, fuyant sous bois et poursuivi par un chien.

D. 0,12. Ep. 0,02. — M. P. — Voy. pl. VI, nº 116.

M. D., 1887.

117. C. v. — Terre rouge pâle. Un limier, deux quintefeuilles au-dessous; deux autres au-dessus, et plus haut la légende : AVENT · MARGA, en caractères gothiques (A et V accouplés).

D. 0,12. Ep. 0,02. — M. P. — xivᵉ s. — Voy. pl. VI, nº 117.

M. D., 1887.

118. C. v. — Terre rouge pâle. Un traqueur menant un chien en laisse et donnant du cornet à bouquin.

D. 0,12. Ep. 0,02. — M. P. — xivᵉ s. — Voy. pl. VI, nº 118.

M. D., 1887.

119. C. v. — Terre rouge pâle. Un cavalier, le couteau de chasse à la main.

D. 0,12. Ep. 0,02. — M. P. — xivᵉ s. — Voy. pl. VI, nº 119.

M. D., 1887.

120. C. v. — Terre rouge pâle. Un piqueur sonnant du cor.

D. 0,12. Ep. 0,02. — M. P. — xivᵉ s. — Voy. pl. VI, nº 120.

M. D., 1887.

121. C. v. — Terre rouge pâle. Un grave personnage chevauchant à grande vitesse sur le dos d'un sanglier, qu'il tient d'une main par une oreille, tandis que de l'autre il brandit une hachette.

D. 0,12. Ep. 0,02. — M. P. — xivᵉ s. — Voy. pl. VI, nº 121.

M. D., 1887.

122. C. v. — Terre rouge pâle. Un sanglier fouillant la terre à coups de boutoir ; près de lui, une quintefeuille, et plus bas, une branche de houx.

M. P. — xivᵉ s. — Voy. pl. VI, nº 122.

M. D., 1887.

123. C. v. — Terre rouge. Personnages tenant des guirlandes et séparés par un fleuron.

D. 0,115. Ep. 0,02. — P. Ancienne maison à Rigny-le-Ferron. — xiv⁰ s. — Voy. pl. VI, n° 123.

Don. M. Delaune-Guyard, 1858.

124. C. v. — Terre rouge. Deux oiseaux séparés par un fleuron.

D. 0,11. Ep. 0,02. — P. Eglise de Mergey. — Commencement du xiii⁰ s. — Voy. pl. VI, n° 124.

Don. M. Piétremont, 1876.

Voy. M. Ch. Fichot : *Statistique monumentale du département de l'Aube*, t. I, p. 27.

125. C. v. — Terre rouge orangé. Deux hérons buvant dans une vasque.

D. 0,115. Ep. 0,025. — Commencement du xiii⁰ s. — Voy. pl. VI, n° 125.

126. C. v. circulaire. — Terre rouge pâle. Deux oiseaux affrontés becquetant la tige d'un fleuron qui les sépare.

D. 0,17. Ep. 0,.. — P. Trouvé dans un massif des anciens remparts de la ville de Troyes, situés entre les portes de Croncels et de la Tannerie. — xiii⁰ s. — Voy. pl. VI, n° 126.

Don. M. Fléchey, 1856.

127. C. v. — Terre blanche teintée de rose. Une tige fleurie.

D. 0,12. Ep. 0,02. — P. Ancien château de Périgny-la-Rose. — xiv⁰ s. — Voy. pl. VI, n° 127.

Don. M. Gérost.

128. C. v. — Terre rouge. Deux oiseaux adossés et contournés becquetant un fleuron.

D. 0,105. Ep. 0,02. — P. Abbaye de Montiéramey (Aube). — xiii⁰ s. — Voy. pl. VI, n° 128.

Don. M. Lerouge.

129. C. v. — Terre rouge vif. Un sautoir accompagné de quatre perdrix; armes de la famille Raguier.

D. 0,12. Ep. 0,018. — P. Eglise d'Avant, près Pougy (Aube). — xv⁰ s. Voy. pl. VI, n° 129.

Don : M. l'abbé Dupont, 1856.

La famille Raguier, dont la présence à Troyes est constatée dès l'an 1324, portait : d'argent au sautoir de sable cantonné de 4 perdrix au naturel. (Voy. Roserot, *Armorial de l'Aube*, n° 648). Parmi les alliances de cette

maison, on voit figurer les d'Ancienville, Beauvarlet, Bethune, Briçonnet, Budé, Bureau-Boucher, Dauvet, Dinteville, d'Estouteville, de Fay, Fretel, Guillard, Hennequin, Hurel, La Boissière, La Fontaine, de la Rivière, de la Roëre, Leviste, Longuejoue, de Lur, de Marle, de Monceaux, de Nicey, de Romain, du Plessis, Thiboust, etc... Elle a possédé en tout ou en partie les terres et seigneuries de Bourdenay, Charmoy, Château-Rouge, Droupt-Saint-Bâle, Droupt-Sainte-Marie, Etrelles, Fontaine-les-Grés, La Motte-Tilly, Le Mesnil-les-Pars, Les Barres, les Moulins de Méry, Maizières-la-Grande-Paroisse, Montigny, Môni, Saint-Mards, Saint-Maurice, Villeneuve-aux-Riches-Hommes, etc...

130. C. v. — Terre rouge vif. Au milieu d'une quatre-feuilles, deux oiseaux séparés par un fleuron ; près d'eux, de chaque côté, une marguerite.

D. 0,145. Ep. 0,02. — P. Ancienne Maison-Dieu de Tonnerre. — XIIIe s. — Voy. pl. VII, n° 130.

Don. M. Camille Dormois, 1853.

131. Carreaux semblables au précédent quant au dessin, mais qui en diffèrent par la couleur du fond, qui est rouge, tandis que sur le premier elle est jaune.

Voy. M. Ch. Fichaux, *Statist. mon. du dép. de l'Aube*, t. Ier, p. 184. Il donne la reproduction d'un carreau semblable à ceux que nous venons d'énumérer, et il le considère comme datant du xve s. — Voy. également l'introduction de ce Catalogue, p. 25. Dans le dessin du carrelage de la chapelle du couvent des Cordeliers se trouvent des carreaux semblables à ceux qui précèdent et que nous attribuons aussi au xve s.

132. C. v. — Terre rouge foncé. Fleuron terminé par une croix à deux traverses et coupé par une ligne droite et un quart de cercle.

D. 0,115. Ep. 0,02. — P. Ancien château de Villeneuve-l'Archevêque. — xve s. — Voy. pl. VII, n° 132.

Don. M. Delaune-Guyard, 1853.

133. Carreau semblable au précédent. Terre rouge vif.

Mêmes dimensions. — P. Ancien château de Louise de Clermont, à Tonnerre. — xve s.

Don. M. Camille Dormois, 1853.

Voy. Reproduction de carreaux semblables dans l'ouvrage de M. Amé (*Les Carrelages émaillés*, etc..). Ils proviennent : les uns, de l'ancien château, de Louise de Clermont, à Tonnerre (IIe partie, n° 4 de la pl. en regard de la p. 95) ; les autres, du pavage de l'église de Vincelle (Yonne) (IIe partie, pl. en regard de la p. 49) ; d'autres encore, du carrelage de château de Fleurigny (Yonne) (IIe partie, pl. en regard de la p. 126). M. Amé les considère comme appartenant à la fin du xve s. — Voy. également dans M. Ch. Fichot : *Statistiq. mon. du dép. de l'Aube*, t. Ier, p. 184, la reproduction d'un carreau semblable qui se trouve à l'église de Courgerennes, (commune de Buchères, Aube) ; et, plus loin, p. 364, le dessin d'un même carreau employé dans un tapis mortuaire du xvie siècle à l'église de Montreuil (canton de Lusigny, Aube).

134. Carreaux semblables aux précédents, provenant de l'église de Montiéramey.

Don. M. Millard, 1850.

135. C. v. — Terre blanche, teintée de rose. Tige portant des quintefeuilles ou marguerites.

D. 0,12. Ep. 0,02. — P. Ancien prieuré de Saint-Quentin, à Troyes. — xive s. — Voy. pl. VII, n° 135.

Don. M. Grosdemenge, 1869. — M. Gouard, 1869.

136. C. v. (Fragment de). — Terre rouge. Les bords de ce carreau sont légèrement taillés en biseau. Un chevalier, la lance en arrêt. (A noter la présence sur la rondache d'un umbo très saillant.)

D. 0,14. Ep. 0,028. — xve s. — Voy. pl. VII, n° 136.

137 C. v. — Terre rouge pâle. Un cep de vigne fruité.

D. 0,120. Ep. 0,02. — P. Ancien cellier de Saint-Pierre. — xive s. — Voy. pl. VII, n° 137.

Don. M. Guillié, 1887.

M. Amé, dans le dessin d'ensemble du carrelage placé sur le jubé de Notre-Dame-de-l'Epine (Marne), datant du xve s., reproduit un carreau à peu près semblable à celui-ci. Voy. Ire partie, pl. en regard de la p. 158.

138. C. v. — Terre rouge foncé. Armoiries.

D. 0,135. Ep. 0,025. — P. Ancien château de Lirey (Aube). — xve s. — Voy. pl. VII, n° 138.

Don. M. et Mme Onfroy de Bréville.

Le vernis qui devait recouvrir ce carreau a disparu ou n'a jamais été mis en place, d'où il résulte qu'en examinant cette terre cuite, l'on peut facilement se rendre compte des procédés employés pour sa fabrication. C'est à tort que, dans la liste des dons faits au Musée de Troyes en 1874, le carreau que nous décrivons a été désigné comme portant les armes de Geoffroi de Charny, fondateur du chapitre de Lirey. L'écu est écartelé et porte au 1 et 4 les armes de la famille Huyart : d... à trois têtes de faucon d... arrachées, et à la bordure engrêlée ; au 2 et 3, les armes de la famille Guerry des Essarts : d... à la bande d... La réunion de ces armoiries rappelle l'alliance de Guillaume Huyart, conseiller du roi et son avocat au bailliage de Troyes, vivant en 1495, avec dlle Ysabeau Guerry des Essarts, dame de Lirey, fille ou sœur d'Antoine Guerry, seigneur des Essarts ou de Lirey.

Pour les Huyart, voy. Catalog. de l'Arch. du Musée de Troyes, n° 694. La famille Guerry des Essarts descend de Jean Guerry « le jeune » prévôt de Sens en 1333. Elle a donné un gouverneur de Champagne, un lieutenant-général au bailliage de Chaumont, un prévôt de Troyes, une prieure de Foicy, des chanoines de la Cathédrale. Alliée aux d'Avelly, de la Haye, de Dormans, Hennequin, Huyart, Milon, Piedefer, de Roffey, etc., elle a possédé les seigneuries d'Avirey, Lignières, Lingey, Lirey, Saint-Benoît-sur-Vanne, etc.

139. Fragment de carreau semblable au précédent, mais sans pâte dans les creux; ces derniers sont remplis en partie par l'émail qui a coulé des carreaux voisins pendant la cuisson.

140. C. v. — Terre rouge pâle. Rinceaux.

D. 0,12. Ep. 0,02. — P. Grand-Hospice de Troyes. — XVe s. — Voy. pl. VII, n° 140.

Don. L'Administration des Hospices, 1873.

141. C. v. — Terre rouge vif. Rosace ornée de fleurons.

D. 0,21. Ep. 0,03. — P. Eglise de Vallant-Saint-Georges (canton de Méry-sur-Seine). — Fin du XVe s. — Voy. pl. VII, n° 141.

Don. M. Labourasse, 1887.

Un carreau semblable à celui-ci figurait dans le pavé de la salle du Conseil, au couvent des Cordeliers de Troyes. Il occupait le centre des panneaux composés de carreaux noirs et blancs. Voy. Introduction, p. 26.

142. C. v. — Terre rouge foncé. Armoiries.

D. 0,21. Ep. 0,03. — P. Abbaye de Montiéramey. — Fin du XVe s. — Voy. pl. VII, n° 142.

Don. M. Clément-Mullet, 1847.

Les armoiries qui figurent sur ce carreau sont celles de Guillaume de Dinteville dernier abbé régulier de Montiéramey, élu le 7 juillet 1483, et mort en 1500. (Voy. *Gallia Christiana*, t. XII). Il avait pour père Claude de Dinteville, seigneur d'Échenay, descendant de Girard de Dinteville et d'Alix de Choiseul, et pour mère Jeanne de la Baume. Son écu était écartelé : au 1 et 4, de Dinteville; au 2 et 3, de Choiseul, et il portait en cœur un petit écu aux armes de la famille de la Baume, qui sont : d'or à la bande vivrée d'azur.

M. Ch. Fichot (*Statist. mon. du dép. de l'Aube*, t. II, p. 222) a rencontré un carreau semblable dans l'église de Thuisy, commune d'Estissac.

Voy. Catalog. de l'Arch. mon., pour les Dinteville, n° 734, et pour les Choiseul, nos 161, 174, 267, 361, 783. — Voy. également : *Catalog. de Sigillographie du Musée de Troyes*, n° 22.

II

DE LA RENAISSANCE A LA FIN DU XVIIIe SIÈCLE

Carreaux vernissés et incrustés

143. C. v. — Terre rouge vif. Une fleur de lis dans un cadre dont les montants et les traverses sont en saillie les uns sur les autres.

D. 0,11. Ep. 0,02. — P. Eglise de Montiéramey. — XVIe s. — Voy. pl. VIII, n° 143.

Don. M. Meugy, 1873.

144. C. v. — Terre rouge lie-de-vin. Figures géométriques entrelacées.

D. 0,08. Ep. 0,025. — P. Ancienne abbaye de Saint-Loup, à Troyes. — XVIe s. — V. pl. VIII, n° 144.

Voy. dans le *Portefeuille Archéologique* de M. Gaussen, *Céramique*, pl. 1, n° 2, le dessin d'un carreau semblable et ayant la même provenance.
Pour l'abbaye de Saint-Loup, voy. Catalog. de l'Arch. mon., p. 54.

145. C. v. — Terre rouge. Fleuron.

D. 0,105. Ep. 0,015. — P. Eglise de Bouranton (canton de Lusigny). — XVIe s. — Voy. pl. VIII, n° 145.

Don. M. Valtat, 1856.

146. C. v. — Terre rouge. Armoiries.

D. 0,21. Ep. 0,03. — P. Eglise de Clesle (Marne), ancien diocèse de Troyes. — XVIe s. — Voy. pl. VIII, n° 146.

Armes de Guillaume Petit (*Guillelmus Parvi*), évêque de Troyes de 1518 à 1527, mort évêque de Senlis, où il est enterré.

Nous avons rencontré ces mêmes armoiries sur un carreau vernissé à l'église des Noës; sur le vitrail et sur le tableau du maître-autel de la chapelle des fonts à la Cathédrale de Troyes et, enfin, sur le sceau de l'évêque, aux Archives de l'Aube (Hôpital Saint-Abraham, layette III, n° 1.)

147. C. v. — Terre rouge. Fleuron.

D. 0,10. Ep. 0,02. — P. Eglise de Rigny-le-Ferron (canton d'Aix-en-Othe). — XVIe s. — Voy. pl. VIII, n° 147.

Don. M. Delaune-Guyard, 1858.

148. C. v. — Terre rouge lie-de-vin. Grotesques. Semble avoir fait partie de la bordure d'un tapis funéraire.

D. 0,11. Ep. 0,02. — XVIe s. — Voy. pl. VIII, n° 148.

149. C. v. — Terre rouge. — Trois bandes accompagnées d'une étoile, en chef à sénestre.

D. 0,11. Ep. 0,02. — P. Eglise de Gérosdot (canton de Piney). — XVIe s. — Voy. pl. VIII, n° 149.

Don. M. Clément-Mullet.

150. C. v. — Terre rouge lie-de-vin.

D. 0,105. Ep. 0,015. — P. Eglise de Bouranton. — XVIe s. — Voy. pl. VIII, n° 150.

Don. M. Valtat, 1856.

151. C. v. — Terre rouge pâle. Rosace et fleurons.
D. 0,16. Ep. 0,02. — xvie s. — Voy. pl. VIII, n° 151.

152. C. v. — Terre rouge. Sautoir accompagné d'ornements.
D. 0,105. Ep. 0,02. — P. Eglise de Gérosdot. — Voy. pl. VIII, n° 152.

Don. M. Clément-Mullet.

Il existe encore des carreaux semblables à l'église de Gérosdot, et ils sont placés en bordure sous un fragment de légende appartenant à un tapis funéraire.

Voy. dans Amé, IIe partie, n° 3 de la planche de détails du carrelage du château d'Ancy-le-Franc (Yonne)[1], la reproduction d'un carreau qui ne diffère de celui que nous décrivons que parce qu'il est entouré d'une bordure et que les bras du sautoir ne sont pas échancrés à leur jonction ; de plus, le champ est jaune et l'ornement rouge.

Voy. aussi dans M. Ch. Fichot : *Statistiq. mon.*, t. II, p. 305 et p. 393, les dessins de deux carreaux semblables qui figurent en bordure : l'un, sous l'inscription d'une tombe en carreaux vernissés, à l'église de Montreuil; et l'autre, sur une tombe, à l'église de Thennelières (canton de Lusigny).

153. C. v. — Terre rouge. Ecu aux armes de Champagne : une bande accompagnée de cotices potencées et contre-potencées.

D. 0,115. Ep. 0,02. — P. Eglise de Montreuil. — xvie s. — Voy. pl. VIII, n° 153.

Don. M. l'abbé Hannier, 1887.

154. Carreau semblable, provenant de l'église de Brantigny (canton de Piney).

Don. M. le comte de Lavaux, 1869.

155. C. v. — Terre rouge. Armoiries.

D. 0,11. Ep. 0,025. — P. Eglise de Chauffour-les-Bailly (canton de Bar-sur-Seine). — xive s.

Don. M. Cornuelle, 1891.

L'ornementation de ce carreau rappelle entièrement celle des deux numéros précédents. L'écu, qui est parti, porte : trois bandes sous un chef chargé d'un croissant; et sur le parti : trois aiglons.

On peut considérer ces armes comme étant celles d'Edme Le Marguenat, marchand à Troyes, seigneur de Pré-Loup et de l'Etang-Mercier, engagiste de la mairie royale de Bouranton, etc., vivant en 1567, et de sa femme, Marie Le Mercier.

[1] Le château d'Ancy-le-Franc fut commencé en 1555, sous Henri II, par Antoine de Clermont. Le Primatice, abbé de Saint-Martin-ès-Aires de Troyes, donna les dessins, et Serlio dirigea la construction de cet important édifice, qui ne fut réellement terminé qu'en 1622.

Suivant M. Roserot (*Armorial de l'Aube*, n° 516), la famille Le Marguenat portait : d'azur à trois bandes d'or ; au chef d'or chargé de trois roses de gueules.

Nous ferons remarquer que la description de ces armoiries est empruntée au procès-verbal de M. de Caumartin et que, par conséquent, elles appartenaient personnellement au Le Marguenat, qui les fit enregistrer. Il n'y aurait donc rien d'étonnant à ce qu'un membre d'une autre branche de cette famille ait modifié les armoiries de ses aïeux en changeant les meubles du chef.

Les Le Mercier, seigneurs de Saint-Parres-aux-Tertres, La Renouillère, Baire, etc., portaient : d'or à trois aiglons de sable.

156. C. v. — Terre rouge. Armoiries.

D. 0,21. Ep. 0,03. — P. Eglise de Vallant-Saint-Georges. — xive s. — Voy. pl. VIII, n° 123.

Don. M. Labourasse.

Ecu portant en chef deux croissants ornés à l'intérieur de visages en profil et affrontés, et en pointe, un maillet. Autour de l'écu, des rinceaux et des phylactères, avec la devise suivante écrite en caractères gothiques sous forme de rébus : TOUS IOVRS SERAY (une clé pour CLE)MENT.

Ces armes étaient celles de Nicolas Clément, chanoine de Saint-Pierre et de Saint-Etienne, à Troyes, fondateur de la chapelle, dite *chapelle Clément*, qui existait à Saint-Etienne ; elles figuraient sur la clé de voûte de cette chapelle et sur un vitrail qui représentait N. Clément, et portait la date : 1540.

Voy. *Catalog. de l'Arch. mon.*, n° 209.

157. C. v. — Terre rouge. Attributs des moissonneurs : une gerbe entre quatre gourdes encadrées par quatre faucilles.

D. 0,21. Ep. 0,03. — P. Eglise de Mergey (1er canton de Troyes). — xvie s. — Voy. pl. VIII, n° 124.

Don. M. Piétremont, 1870.

Voy. M. Amé : pl. d'ensemble du carrelage de l'église de Courceaux (Yonne), ancienne dépendance du chapitre de Saint-Pierre de Troyes, en regard de la p. 87, IIe partie, et n° 3 de la pl. de détails de ce carrelage, en regard de la p. 89. M. Amé a noté la présence d'un carreau semblable dans le beau carrelage de l'église Saint-Nicolas, à Troyes.

158. C. v. — Terre rouge lie-de-vin. Armoiries.

D. 0,21. Ep. 0,04. — xvie s. — Voy. pl. IX, n° 158.

Armes de l'évêque Odard Hennequin, qui occupa le siège épiscopal de Troyes, de 1527 à 1544. Il portait : Vairé d'or et d'azur ; au chef de gueules chargé d'un lion léopardé d'argent. Ici le lion est représenté *passant*.

Voy. Cat. de l'Arch. mon., nos 274, 275, 368.

159. C. v. — Terre rouge lie-de-vie. Armoiries.

D. 0,21. Ep. 0,03. — P. Ancienne maison à Troyes. — XVIᵉ s. — Voy. pl. IX, n° 159.

Don. M. DOLLAT, 1850.

La maison de Foissy, à laquelle nous attribuons ces armoiries, portait : d'azur au cygne d'argent, becqué de gueules et membré de sable. Elle a possédé les seigneuries de Bierne, Créney, Cornilly, Eguilly, les Tours-Sainte-Parise, Luyères, Nogent-en-Othe, Villehardouin en partie, Verrières, etc. Parmi ses alliances, on trouve les familles de Bermondes, de Chaumont, de Fontenay, de Lantages, de Longuejoue, de Saint-Maurice, du Postel, etc.

160. C. v. — Terre rouge foncé. Armes de France.

D. 0,11. Ep. 0,02. — P. Eglise de Mergey. — XVIᵉ s. — Voy. pl. IX, n° 160.

Don. M. PIÉTREMONT, 1870.

Voy. la reproduction d'un carreau semblable venant du château de Louise de Clermont, à Tonnerre, dans Amé, pl. d'ensemble. IIᵉ part., en regard de la p. 94, et pl. de détails, n° 2, en regard de la p. 95. Mention de carreaux semblables à l'église Saint-Nicolas, à Troyes, p. 165, 1ʳᵉ partie.

161. C. v. — Terre rouge. Rinceaux et phylactères portant la devise : CEST MON PLAISIR.

D. 0,21. Ep. 0,03. — P. Eglise de Vallant-Saint-Georges. — XIVᵉ s. — Voy. pl. IX, n° 161.

Don. M. LABOURASSE, 1877.

Voy. *Bulletin de la Société des Sciences historiques et naturelles de l'Yonne*, 3ᵉ et 4ᵉ trimestres, 1860.

Des carreaux semblables se trouvent dans l'église de Luyères (canton de Piney) et dans celle de Brantigny. Voy. Ch. Fichot : *Statist. mon.*, t. II, p. 519.

162. C. v. — Terre rouge. Il reproduit le quart de l'ornementation du carreau précédent.

D. 0,11. Ep. 0,02. — P. Eglise de Gérosdot. — XVIᵉ s.

Don. M. CLÉMENT-MULLET.

Voy. dans Amé : pl. d'ensemble du carrelage du château de Louise de Clermont, à Tonnerre, en regard de la p. 94, et pl. de détails, n° 3, en regard de la p. 95, IIᵉ partie. — Voy. aussi M. Ch. Fichot (*Stat. mon.*, t. II, p. 519) : mention d'un carreau semblable qui se trouve dans l'église de Brantigny.

163. C. v. — Terre rouge. Cartouche portant ces mots : VIVE LE ROI.

D. 0,11. Ep. 0,02. — P. Eglise de Gérosdot. — XVIᵉ s. — Voy. pl. IX, n° 163.

Don. M. CLÉMENT-MULLET.

Voy. Ch. Fichot : *Statist. mon.*, t. II, p. 519.

Voy. Amé, pl. d'ensemble du carrelage du château de Louise de Clermont, à Tonnerre, etc. (comme au n° qui précède). D'après le même auteur, des carreaux semblables à celui que nous décrivons se trouvent dans le carrelage de l'église Saint-Nicolas, à Troyes.

164. C. v. — Terre rouge. Armoiries : un griffon. Autour de l'écu, la légende : PENSER Y FAVT.

D. 0,21. Ep. 0,04. — P. Eglise de Mergey. — XVI° s. — Voy. pl. IX, n° 164.

Don. M. Piétremont, 1870.

Voy. Amé, pl. d'ensemble du carrelage de Courceaux (Yonne), en regard de la p. 87, II^e partie, et le n° 2 de la pl. de détails, en regard de la p. 89.

165. C. v. — Terre rouge. Un griffon.

D. 0,21. Ep. 0,03. — P. Eglise de Clesle (Marne). — XVI^e s. — Voy. pl. IX, n° 165.

Don. M. Cornuelle, 1887.

Voy. Amé, comme au n° précédent.

166. C. v. — Terre rouge orangé. Armoiries.

D. 0,12. Ep. 0,025. — P. Eglise de Gérosdot. — XVI° s. — Voy. pl. IX, n° 166.

Une branche de la famille L'Eguisé et la maison de Dormans, dont les seigneurs de Saint-Remy, Voué, Saint-Martin, Nozay, etc., ont porté des armes semblables à celles qui figurent sur ce carreau.

Deux écussons pareils à celui-ci, placés côte à côte sur le même carreau, font partie de la décoration d'un tapis mortuaire qui se trouve en l'église de Montreuil. — Voy. M. Ch. Fichot, *Statist. mon. du dép. de l'Aube*, t. III, en regard de la p. 329.

167. Les mêmes armoiries répétées quatre fois sur un grand carreau.

D. 0,21. Ep. 0,03.

168. C. v. — Terre rouge violacé. Un lion.

D. 0,11. Ep. 0,02. — P. Ancienne maison, à Troyes. — XVI^e s. — Voy. pl. IX, n° 168.

Don. M. Delaune.

Voy. Amé, carrelage du château de Louise de Clermont, à Tonnerre, pl. d'ensemble en regard de la p. 94, II^e partie, et pl. de détails, n° 5, en regard de la p. 95. D'après le même auteur, p. 165, I^{re} partie, un carreau semblable se trouve dans l'église Saint-Nicolas, à Troyes. — Voy. M. Ch. Fichot : *Statist. mon. du dép^t de l'Aube*, t. II, p. 519.

169. C. v. — Terre rouge lie-de-vin. Armoiries et légende effacées. On croit voir sur l'écu un chevron accompagné en chef de deux étoiles et en pointe d'un maillet.

D. 0,12. Ep. 0,025. — P. Marcilly-le-Hayer (canton de Nogent-sur-Seine). — XVI^e s. — Voy. pl. IX, n° 169.

Don. M. Alexis SOCARD, 1863.

170. C. v. — Terre rouge. Armoiries.

D. 0,21. Ep. 0,03. — P. Eglise de Rouilly-Saint-Loup (canton de Lusigny). — XVI^e s. — Voy. pl. X, n° 170.

Don. M. l'abbé CAULIN, 1863.

Ecu au chevron, accompagné de trois œillets tigés et feuillés. Devise : SOVENT A CONSEIL, en caractères gothiques.

Ces armes sont celles de Jean Collet, curé d'Aix-en-Othe, official et grand-vicaire de l'évêque de Troyes, Odard Hennequin. C'est lui qui fit construire la magnifique église de Rumilly-les-Vaudes, lieu de sa naissance. On le trouve mentionné de 1527 à 1543.

Des carreaux semblables à celui-ci se rencontrent dans les églises de Gérosdot et de la Chapelle-Saint-Luc.

Voy. Catalog. de l'Arch. mon., n° 576.

171. C. v. — Terre rouge vif. Fragment de bordure orné de rinceaux.

Largeur, 0,08. Ep. 0,025. — P. Abbaye de Montiéramey. — XVI^e s. — Voy. pl. X, n° 171.

Don. M. LEROUGE, 1852.

172. C. v. — Terre rouge. Armoiries de la famille d'Amoncourt.

D. 0,21. Ep. 0,03. — P. Eglise de Mergey. — XVI^e s. — Voy. pl. X, n° 172.

Don. M. PIÉTREMONT, 1870.

La maison d'Amoncourt, originaire de Lorraine, portait : de gueules au sautoir d'or. Dès le commencement du XIV^e siècle, elle eut des représentants à Troyes, parmi lesquels on peut citer : Henri d'Amoncourt, chanoine de Saint-Etienne. Un autre de ses membres épousa Claude de Melligny, et, par cette alliance, devint possesseur de l'hôtel de Franquelance (situé dans la rue du Palais-de-Justice, jadis rue du Bourgneuf), et de terres à Sainte-Savine, à Barberey, à Croncels, à Saint-André, etc. — Les d'Amoncourt possédèrent, en outre, dans notre région, tout ou partie des seigneuries de Briel, Epothémont, Juzanvigny, La Ville-au-Bois, Vendeuvre, etc.

Voy. Catalog. de l'Arch. mon., n° 273.

173. C. v. — Terre rouge. Ecu à contours échancrés posé sur une crosse en pal, au milieu d'une couronne de palmettes. Il est aux armes d'Elion d'Amoncourt : écartelé, au 1 et 4, un sautoir; au 2 et 3, fascé de cinq pièces.

D. 0,18. Ep. 0,03. — P. Ancien prieuré de Fouchères (canton de Bar-sur-Seine). — XVI⁰ s. — Voy. pl. X, n° 173.

Don. M. CARRÉ-POTÉE, 1891.

La cheminée de la salle du rez-de-chaussée, dans laquelle était ce carreau, porte à l'extérieur, sur le bandeau qui la termine, la date 1551, deux fois répétée. — Elion d'Amoncourt, docteur de Sorbonne, prieur des prieurés de Fouchères et d'Isle (-Aumont), était prévôt de l'abbaye de Montiéramey, en 1544 (Archives de l'Aube, 6, H, 22° carton); il fut plus tard, abbé de Boulancourt et de Saint-Martin-ès-Aires, et mourut en 1587.

On peut remarquer que le dessin des armoiries de l'écartelé n'est pas conforme à celui qui figure sur l'écusson du Musée de Troyes, provenant de Saint-Martin-ès-Aires et décrit sous le n° 273 du Catalogue de l'Archéologie monumentale. Sur ce dernier écusson, les armoiries de l'abbé sont parties d'un burelé de 10 pièces, tandis qu'ici les 3 et 4 de l'écartelé portent un fascé de cinq pièces. Cette différence provient, sans doute, de l'inexpérience du graveur chargé de préparer la matrice de notre carreau.

174. C. v. — Terre rouge vif. Armoiries.

D. 0,21. Ep. 0,03. — P. Eglise de Charmont (canton d'Arcis-sur-Aube). — XVI⁰ s. — Voy. pl. X, n° 174.

Don. M. DE LA BOULLAYE, 1888.

Ecu aux armes de la famille de Mauroy : un chevron accompagné de trois couronnes ouvertes, parti de : trois chandeliers d'église accompagnés en chef d'une étoile.

On peut considérer ces armes comme étant celles de Michelet II de Mauroy, seigneur en partie de Colaverdé et de Charmont (fils de Pierre de Mauroy et de Catherine Drouot) et de son épouse, Claude Dorigny. On le trouve mentionné de 1534 à 1556.

La famille de Mauroy est une des plus anciennes de la bourgeoisie troyenne; elle a possédé les seigneuries d'Avant, Belley, Buchères, Champgrillet, Charley, Colaverdé, Courcelles, Jérusalem, Luyères, Messon, Montsuzain, Saint-Etienne-sur-Barbuise, Saint-Martin, Saint-Remy, Soligny, Vauchassis, Verrières, Viâpres, Vignaux, Vilmahu, etc... Elle a donné au pays des officiers généraux, des abbés, des religieux, des chevaliers de Rhodes, des magistrats, des baillis d'Arcis, de Brienne et de Nogent-sur-Seine, des maires de Troyes, des échevins, des monnoyers, etc. Parmi ses alliances, on peut citer les Angenoust, Bazin, Briel, Clérembault, Camusat, Cochot, Cornuelle, Corps, De la Porte, Drouot, Hennequin, Legras, Le Mairat, Le Marguenat, Le Tartier, Ludot, Maillet, Marconville, Molé, Perrecin, Perricard, Pinette, Poterat, Vauthier, etc.

Pour la famille de Mauroy, voy. Catalog. de l'Arch. mon., n°⁸ 311, 676, 775, et *Catalog. de Sigillographie du Musée de Troyes,* n° 165.

Pour les Dorigny, voy. Catalog. de l'Arch. mon., n°⁸ 312, 313, 694.

175. C. v. — Terre rouge brun. Armoiries.

D. 0,15. Ep. 0,02. — P. Eglise de Montreuil. — XVI⁰ s. — Voy. pl. X, n° 175.

Ecu au chevron accompagné de trois croissants; au chef chargé de trois croisettes.

176. C. v. Terre rouge brun. Armoiries.

Mêmes dimensions que le précédent. — M. P. — xvie s. — Voy. pl. X, n° 176.

Ecu portant les mêmes armoiries que le numéro qui précède, parties d'un chevron accompagné de trois roses (ou comètes?).

Nous avons rencontré deux écus armoriés de même : l'un, sur un vitrail de l'église de Torvilliers; l'autre, également sur un vitrail, dans l'église de Nogent-sur-Aube. On peut les blasonner ainsi : d'azur au chevron d'or accompagné de trois croissants du même; au chef d'or chargé de trois croisettes de gueules, parti : de gueules au chevron accompagné de trois roses (ou comètes?), le tout d'or. Sur le vitrail de Nogent-sur-Aube, le chevron est d'argent. On peut, mais sous toutes réserves, considérer ces armoiries comme étant celles d'Abel de Villiers, seigneur de Bouy, Laines-aux-Bois en partie, etc., et de sa femme, Anne d'Auxerre.

177. C. v. — Fragment de bordure. Terre rouge.

Ep. 0,02. — P. Eglise de Montiéramey. — xvie s. — Voy. pl. X, n° 177.

Don. M. Clément-Mullet, 1847.

Voy. dans l'ouvrage de M. Fichot : *Statistiq. mon. du dép. de l'Aube*, t. II, p. 464, le dessin d'un carreau semblable employé en bordure dans un tapis mortuaire à l'église de Gérosdot, avec cette différence que le fond est rouge et les ornements jaunes. — Voy. dans le même ouvrage, t. II, p. 396, une bordure semblable employée sur la tombe d'un curé, datée de 1608.

178. C. v. — Terre rouge brun. Armoiries.

D. 0,20. Ep. 0,03. — P. Eglise de Mergey. — xvie s. — Voy. pl. X, n° 178.

Don. M. le baron Boyer de Sainte-Suzanne, préfet de l'Aube, 1870.

Ecu à la bande vivrée accompagnée de deux aiglons. Le nom du personnage qui portait ces armes nous est inconnu.

179. C. v. — Terre rouge foncé. Rosace et fleurs de lis.

D. 0,21. Ep. 0,025. — xvie s. — Voy. pl. X, n° 179.

Des carreaux semblables à celui-ci se trouvent à l'église Saint-Nicolas, à Troyes.

180. C. v. — Fragment. Terre rouge foncé. Armoiries.

P. Eglise de Gérosdot. — xvie s. — Voy. pl. X, n° 180.

Don. M. Clément-Mullet, 1851.

Ecu surmonté d'une couronne et entouré d'une cordelière. Armes de Jean de Luxembourg, comte de Brienne, mort en 1575 (un lion couronné à la queue fourchée et passée en sautoir), et de sa veuve, Guillemette de la Marck (une fasce échiquetée de trois tires).

Le dessin de ce carreau ne correspond pas entièrement à la description des armoiries des La Marck donnée par les divers armoriaux, car la fasce porte ici quatre tires au lieu des trois qu'ils indiquent.

181. C. v. — Terre rouge. Une fleur de lys.

D. 0,21. Ep. 0,035. — P. Eglise de Montiéramey. — xvi⁰ s. — Voy. pl. XI, n⁰ 181.

Don. M. l'abbé CADET, 1887.

182. C. v. — Terre rouge. Une rosace.

D. 0,21. Ep. 0,03. — P. Eglise de Clesle (Marne). — xvi⁰ s. — Voy. pl. XI, n° 182.

Don. M. CORNUELLE. 1887.

183. Carreau semblable venant de l'église de Vallant-Saint-Georges.

Don. M. LABOURASSE, 1887.

184, 185, 186, 187. C. v. — Fragments de la bordure d'une tombe en carreaux vernissés portant une inscription en caractères gothiques.

Larg. 0,11. Ep. 0,03. P. Eglise de Pont-Sainte-Marie. — xvi⁰ s. — Voy. pl. XI, n⁰ˢ 184, 185, 186, 187.

Don. M. l'abbé LAOUR, 1872.

188. C. v. — Terre rouge brun. Deux oiseaux buvant dans une vasque.

D. 0,21. Ep. 0,04. — P. Eglise de Clesle (Marne). — xvi⁰ s. — Voy. pl. XI, n⁰ 188.

Don. M. CORNUELLE, 1887.

189. C. v. — Terre rouge brun. Même sujet que le précédent.

D. 0,21. Ep. 0,04. — M. P. — xvi⁰ s. — Voy. pl. XI, n⁰ 189.

M. D., 1887.

190. C. v. — Terre rouge brun. Arabesques.

D. 0,21. Ep. 0,04. — M. P. — xvi⁰ s. — Voy. pl. XII, n⁰ 190.

M. D., 1887.

191. C. v. — Terre rouge. Deux filets mis en bande, accompagnés en chef d'une étoile et, sur deux côtés, d'une bordure componée en bande.

D. 0,21. Ep. 0,03. — P. Eglise de Montiéramey. — xvi⁰ s. — Voy. pl. XII, n° 191.

Don. M. l'abbé CADET, 1887.

192. C. v. — Terre rouge. Armoiries.

D. 0,21. Ep. 0,03. — xvi⁰ s. — Voy. pl. XII, n° 192.

L'écu, placé au milieu d'une couronne, porte un chevron accompagné de trois œillets.

193. C. v. — Fragment. Terre rouge foncé. Armoiries de la famille de Pleurre.

D. 0,14. Ep. 0,02 — xvie s. — Voy. pl. XII, n° 193.

La famille de Pleurre portait : d'azur au chevron d'argent accompagné de trois griffons d'or, les deux du chef affrontés. Sa présence à Troyes remonte au xive siècle. Elle s'est alliée aux Angenoust, Bellier, Chevry, Doré, Griveau, Jacobé, Laurent, La Hupproye, La Péreuse, Le Courtois, L'Eguisé, Le Mercier, Luillier, Mauroy, Mesgrigny, Molé, Olive, Perricard, Pérignon, Richer, Vassan, Venel, etc. Entre autres seigneuries, elle a possédé le Cauroy, la Chapelle à Ville-sur-Terre, la Forge à Humesnil, la Motte à Villemereuil, L'Huitre, Marigny, Montgueux, Précy-Notre-Dame, Rhèges, Virloup, etc.

194. C. v. — Terre rouge. Monogramme.

D. 0,12. Ep. 0,02. — P. Ancien hôtel de Mauroy, à Troyes (depuis hôpital de la Trinité, rue de la Trinité; aujourd'hui propriété de M. Ch. Huot). — xvie s. — Voy. pl. XII, n° 194.

Le monogramme est composé des lettres F. M., que l'on peut considérer comme étant les initiales du nom de François de Mauroy, seigneur de Colaverdé (aujourd'hui Charmont), secrétaire de la chambre du roi, né vers 1563. Il était neveu de Jean de Mauroy, seigneur de Colaverdé, qui fit bâtir l'hôtel de Mauroy et le légua aux Trinitaires pour l'établissement d'un hôpital.

195. C. v. — Terre rouge vif. Animal fantastique. Reproduction d'un type usité au moyen âge.

D. 0,11. Ep. 0,02. — xvie s.

196. C. v. — Terre rouge. Cadran solaire.

D. 0,21. Ep. 0,03. — P. Eglise de Courteranges (canton de Lusigny). — xvie s. — Voy. pl. XII, n° 196.

Don. M. le Curé de Courteranges, 1889.

Le centre du cadran est occupé par un soleil, dont les rayons correspondent aux heures; plus bas est placé un globe entouré d'une atmosphère lumineuse, avec la légende : QUAND IE REMVE TOVT TORNE. Au-dessous, sur le cercle qui porte les heures, on lit : POS (T) TENEBRAS SPERO LVCEM. (Au sortir des ténèbres, j'espère la lumière.)

197. C. V. — Terre rouge pâle. Armoiries.

D. 0,21. Ep. 0,02. — xvie s. — Voy. pl. XII, n° 197.

L'écu, qui a pour supports deux griffons et pour cimier une tête de lion, porte trois rencontres de cerf; au-dessus est la devise : SANITAS LIBERTAS.

Trois familles champenoises ont porté des armoiries semblables à celles-ci : les Acarie, seigneurs du fief de Montbrost, près Piney; les de Coiffy, seigneurs de Nozay et de Saint-Etienne-sur-Barbuise; les de la Ferté, seigneurs de Saint-Parres, Rouilly-Saint-Loup, Montgueux, Sommeval, le Haut-Guet, etc.

Nous croyons que le carreau ci-dessus décrit a été fabriqué pour ces derniers. La présence de l'inscription : *Sanitas et Libertas* sur le manteau d'une vieille cheminée de la maison n° 67 de la rue Thiers (précédemment rue du Bois), à l'angle de la rue des Quinze-Vingts, nous confirme dans cette opinion. (Voy. *Congrès Archéologique de France*, XX° session à Troyes, p. 329). Nous savons, en effet, que cette maison fut vendue, en 1594, par Louis Deya à Denis de la Ferté, seigneur de Juzanvigny, Trémilly, etc..., trésorier général des finances en Champagne. Il est donc vraisemblable que c'est Denis de la Ferté qui fit inscrire sur cette cheminée la devise qui figure sur notre carreau, avec les armoiries de la famille de la Ferté.

198. C. v. — Terre rouge. Entrelacs.

D. 0,21. Ep. 0,03. — P. Eglise de Mergey. — xvi° s. — Voy. pl. XIII, n° 198.

Don. M. Piétremont. 1870.

Bien que nous classions ce carreau parmi les produits de la Renaissance, la décoration qu'il porte appartient aux époques anciennes. M. Ed. Fleury, dans le t. III, p. 251, fig. 528, des *Antiquités et Monuments du département de l'Aisne*, donne le dessin d'un carreau à peu près semblable au nôtre, provenant de la Cathédrale de Laon, et il le considère comme datant du xiii° s.

199. C. v. — Terre rouge. Une palme.

D. 0,21. Ep. 0,04. — P. Méry-sur-Seine. — xvi° s. — Voy. pl. XIII, n° 199.

Don. M. Hariot, 1861.

200. C. v. — Terre rouge jaune. Quatre rosaces sur le même carreau.

D. 0,21. Ep. 0,03. — P. Eglise de Luyères. — xvi° s. — Voy. pl. XIII, n° 200.

On rencontre quelquefois une seule de ces rosaces sur un petit carreau.

201. C. v. — Terre rouge vif. Une rose.

D. 0,14. Ep. 0,02. — P. Eglise de Buchères. — xvi° s.

Reproduction d'un type ancien.

202. C. v. — Terre rouge jaune. Armoiries.

D. 0,21. Ep. 0,03. — P. Eglise de Fouchères (canton de Bar-sur-Seine). — xvii° s. — Voy. pl. XIII, n° 202.

Don, M. l'abbé Gaulet, 1887.

L'écu, qui est environné de rinceaux, est timbré d'un casque taré de profil. Il porte un chevron accompagné en chef de deux rencontres de bœuf et en pointe d'un lion passant.

203. C. v. — Terre rouge vif. Une rosace.

D. 0,11. Ep. 0,02. — XVII² s. — Voy. pl. XIII, n° 203.

204. C. v. — Terre rouge pâle. Armoiries dans une couronne de lauriers.

D. 0,21. Ep. 0,03. — P. Eglise de Fouchères. — XVIIᵉ s. — Voy. pl. XIII, n° 204.

Don. M. l'abbé GAULET, 1887.

L'écu, qui est ovale, porte un chevron accompagné en chef d'un croissant entre deux étoiles et en pointe d'un trèfle renversé. Au bas, la date 1620.

205. C. v. — Terre rouge vif. Une cigogne, au milieu des herbages, becquetant un vermisseau.

D. 0,21. Ep. 0,03. — P. Eglise de Mergey. — XVIIᵉ s.

Don. M. PIÉTREMONT, 1870.

206. C. v. — Terre rouge vif. Armoiries.

D. 0,21. Ep. 0,03. P. Maison n° 34, rue de la Monnaie, à Troyes, habitée jadis par la famille Le Febvre. — XVIIᵉ s. — Voy. pl. XIV, n° 206.

Don. M. JOBLET, 1887.

Ecu armorié, surmonté de la devise de la famille Le Febvre : COGITA ET FAC, et entouré de la légende FR(ANÇOIS) DE VIEN(NE), MA DONNE A FR(ANÇOIS) LE FEB(VRE). Il est écartelé et porte, au 1ᵉʳ : trois pals, celui du milieu chargé de trois roses, armes des Le Febvre ; au 2ᵉ : trois compas, surmontés d'une étoile, armes de Claude Le Bé, femme de Christophe Le Febvre et aïeule de Fr. Le Febvre ; au 3ᵉ : un vase contenant trois tiges de lis, armes de Claude de Hault, femme de Nicolas Lefebvre et mère de Fr. Lefebvre ; au 4ᵉ : un chevron accompagné de trois couronnes ouvertes, armes de Simonne de Mauroy, femme de François Le Febvre, écuyer, seigneur de La Chaise, conseiller au bailliage et siège présidial de Troyes, dont le nom figure sur notre carreau.

Ils s'étaient mariés par contrat du 18 octobre 1585. François Le Febvre mourut, je crois, en 1612. C'est pour lui que son ami, François de Vienne de la Tuilerie avait fait fabriquer ce carreau. Voici ce que Grosley, dans les *Troyens célèbres* (p. 346, t. I, édit. de 1812), dit de ce personnage : « François Le Febvre, fils de Nicolas, prévôt de Troyes, « s'attacha à M. de Marquemont, archevêque de Lyon et ambassadeur « d'Henri IV à Rome, où il le suivit. Il y passa un grand nombre « d'années et prit au collège de la Sapience des lettres de docteur en « médecine. Il rapporta à Troyes un grand nombre de morceaux très

« précieux : les moulages de la Vénus de Médicis, l'Antinoüs, des
« masques, mascarons, etc., têtes d'hommes et d'animaux, bas-reliefs
« moulés d'après l'antique et le moderne, une tenture de salle en majolica
« d'Urbain, historiée sur les dessins de Zuchari, un choix de tableaux et
« de livres. Tout cela fut placé dans la maison paternelle de l'amateur,
« à l'entrée de la rue de la Monnaie. »

Les beaux carreaux que Fr. de Vienne donna à son ami étaient donc bien à leur place dans la riche galerie de la rue de la Monnaie.

Pour la famille Le Febvre, voy. Catalog. de l'Arch. mon., n°s 211, 218 219, 775.

Voy. Introduction, p. 23.

207. C. v. — Terre rouge. Armoiries. Fond jaune, glacé de vert en certains endroits.

D. 0,10. Ep. 0,02. — XVIIIe s. — Voy. pl. XIV, n° 207.

Acquisition, 1891.

L'écu, de forme ovale, est aux armes de la famille de *Mesgrigny* : un lion ; parties de celles de la famille *Cochot* : une bande soutenant un oiseau.

L'ornementation de ce carreau a été obtenue à l'aide d'une plaquette de bois découpée suivant le dessin des armoiries et posée sur le carreau ; tous les creux ont été remplis de terre rouge, ce qui a donné un relief fort peu adhérent. Nous considérons cette terre cuite comme étant un essai, toutes les parties en relief devant être imprimées en creux sur d'autres carreaux.

208. C. v. — Terre rouge. Armoiries. Fond jaune, glacé de vert en certains endroits.

D. 0,10. Ep. 0,02. — XVIIIe s. — Voy. pl. XIV, n° 208.

Acquisition, 1891.

L'écu, qui est en forme de targe à bords découpés, porte trois épis, posés 2 et 1.

Même observation que pour le carreau précédent.

On peut attribuer ces armes à la famille de Tance, originaire d'Italie, dont les seigneurs de la Ville-aux-Bois-les-Soulaines, Remy-Mesnil, La Motte, etc. Elle portait : d'azur à 3 épis d'or.

209. C. v. — Terre rouge. Armoiries.

D. 0,21. Ep. 0,04. — P. Ancienne maison comprise dans les dépendances de l'Hôtel-Dieu-le-Comte, aujourd'hui démolie. — XVIIIe s. — Voy. pl. XIV, n° 209.

Don. L'Administration des Hospices de Troyes, 1858.

Ecu aux armes de la famille Le Bé : un chevron accompagné de trois compas couronnés ; au chef chargé d'un lion passant.

La famille Le Bé, qui fut reconnue noble par sentence du 22 février 1491, s'est alliée aux Andry, Bertin, Bouillerot, de Bray, Breyer, Camusat, Chiffalot, Clerget, Collet, Coursier, Denise, Doré, Dorieux, Gouault, Huyart, Jacquinot de Vaurose, Laurent, Le Duchat, Le Lieur, Le Page,

Le Tartier, Marisy, Marconville, Paillot, Perricard, Piétrequin, Saint-Amour, Saint-Aubin, Tallerand, Truchot, de Vienne, de Vitel, etc. Elle a possédé les fiefs et seigneuries de Batilly, Coperet, La Pereuse, Messon, Précy-Notre-Dame, etc. Les Le Bé se sont distingués comme papetiers, imprimeurs et graveurs; deux d'entre eux furent maires de Troyes : Nicolas Le Bé en 1582, et Jacques Le Bé en 1604.

210. C. v. — Terre rouge jaune. Armoiries.

D. 0,21. Ep. 0,03. — P. Eglise de Thuisy (canton d'Estissac). — XVIIe s. — Voy. pl. XIV, n° 210.

Don. M. DE LA BOULLAYE, 1889.

Ecu portant un chevron accompagné en chef de trois étoiles et en pointe d'un oiseau. Il est surmonté d'une croix et de la légende :

IS DET

LVCEM MVNDO

Le tout dans une couronne de lauriers. Armes d'un personnage inconnu.

211. C. v. — Terre rouge vif. Armoiries.

D. 0,135. Ep. 0,02. — P. Ancien hôtel de Mauroy. — XVIe ou XVIIe s. — Voy. pl. XIV, n° 211.

Don. M. G. HUOT, 1850.

Ecu aux armes de la famille de Mauroy. Voy. n[os] 174, 194.

212. C. v. — Terre rouge jaune. Armoiries.

D. 0,21. Ep. 0,03. — P. Eglise de Villechétif. — XVIIe s. — Voy. pl. XIV, n° 212.

Don. La famille ANGENOUST, 1891.

Ecu aux armes des d'Aubeterre : une fasce accompagnée en chef de trois étoiles, et en pointe d'une rose.

Voy. Catalog. de l'Arch. mon., n° 691.

213. C. v. — Terre rouge jaune.

Mêmes dimensions que le précédent. — M. P. — XVIIe s. — Voy. pl. XIV, n° 213.

M. D., 1891.

Ecu aux armes des d'Aubeterre, parties de celles des Angenoust.

Ces armoiries rappellent l'alliance de Jean d'Aubeterre, seigneur d'Unienville, mort dans les dernières années du XVIIe siècle, avec demoiselle Marie Angenoust, dame de Villechétif.

214. C. v. — Terre rouge jaune. Armoiries.

D. 0,21. Ep. 0,03. P. Eglise de Mergey. — XVIIe s. — Voy. pl. XIV, n° 214.

Don. M. Piétremont, 1870.

Ecu aux armes de Louis de Vaudetar, seigneur de Bournonville, chevalier de Persan, abbé et seigneur de Montiéramey dès 1635. Il est écartelé et porte : au 1er, fascé de six pièces, armes des Vaudetar; au 2e, un coq crêté, becqué et membré, ayant sur l'estomac un petit écusson chargé d'une fleur de lis, armes de Louise de l'Hôpital, mère de Louis de Vaudetar; au 3e, six besans posés 3, 2 et 1, armes de Françoise de Brichanteau, mère de Louise de l'Hôpital (aïeule); au 4, de gueules à la croix ancrée de vair, armes d'Anne de la Châtre, mère de Louis de l'Hôpital, père de Louise (bisaïeule).

Voy. Catalog. de l'Arch. mon., n° 345.

215. C. v. (Fragment de). — Terre rouge jaune. Armoiries.

D. 0,21. Ep. 0,03. — XVIIe s. — V. pl. XIV, n° 215.

Ecu portant un rencontre de cerf surmonté d'une étoile, ou mieux, d'une molette.

Voy. dans le *Magasin Pittoresque*, année 1889, p. 317 : *Un Carreau émaillé bourguignon*, article de M. Henri Chabeuf. Cet auteur donne le dessin d'un carreau vernissé à peu près semblable au nôtre, mesurant 0,117 de côté, et dont les ornements se détachent en jaune sur fond rouge. Il provient du château de Gilly, près Vougeot (Côte-d'Or), ancienne résidence des abbés de Citeaux. M. Chabeuf croit pouvoir l'attribuer à notre compatriote, Pierre Nivelle [1], qui fut abbé de Citeaux, de 1625 à 1635. et qui avait pour armes : d'azur au rencontre de cerf d'or surmonté d'une *croix pattée*, du même. Cet écrivain admet sans doute une variante dans les armes de Pierre Nivelle, puisque sur le dessin qu'il donne à l'appui de son article, le rencontre de cerf est surmonté d'une *étoile?* Quelques échantillons du même carrelage se retrouvent, dit-on, dans l'ancien hôtel des abbés de Citeaux, à Dijon.

Les armoiries de la famille de Villemaur, originaire de Champagne, sont identiques à celles qui figurent sur le carreau dessiné par M. Chabeuf; seulement, le massacre est surmonté d'une molette, au lieu d'une étoile. Les deux pointes qui restent visibles sur notre carreau indiquent bien les extrémités de deux triangles équilatéraux posés concentriquement l'un sur l'autre, de manière que leurs côtés soient parallèles deux à deux, disposition qui donne exactement le tracé d'une molette d'éperon. Nous ferons remarquer, en outre, que M. Chabeuf ne constate pas la présence d'une crosse sous l'écu qu'il attribue à l'abbé Nivelle. Notre carreau, croyons-nous, en est également dépourvu, car, s'il en existait une, le bas de la hampe de cette crosse serait apparent au-dessous de l'écu.

216. C. v. — Terre rouge pâle. Croix de Malte portant en cœur la date 1646, et entre ses branches les noms des membres de la Sainte-Famille : IESUS. IOSEPH. MARIA ET ANNA.

D. 0,21. Ep. 0,03. — P. Eglise de Mergey. — XVIIe s. — Voy. pl. XV, n° 216.

Don. M. Piétremont, 1870.

[1] Pour les armes de P. Nivelle, voy. Catalog de l'Arch. mon., n° 259.

217. C. v. — Terre rouge jaune. Inscription.

D. 0,21. Ep. 0,03. — P. Eglise de Marcilly-le-Hayer. — XVIIe s. — Voy. pl. XV, n° 217.

Don. M. Alexis Socard, 1863.

Ce carreau était probablement un spécimen des inscriptions que pouvait fournir la tuilerie d'où il est sorti. Il porte ces mots :

 CY DESSOVS
REPOSE LE CORPS
DVNE TRES NOBLE
 DAMOISELLE
 1646.

218. C. v. — Terre rouge pâle. Armoiries.

D. 0,21. Ep. 0,03. — P. Eglise de Mergey. — XVIIe s. — Voy. pl. XV, n° 218.

Don. M. Moniot-Desprez, 1864.

Ecu surmonté d'un casque taré de face et orné de ses lambrequins; il porte trois pals sous un chef chargé de deux roses, et il est parti d'un chevron, accompagné en chef de deux quintefeuilles, et en pointe d'un lion.

219. C. v. — Terre rouge pâle. Armoiries.

D. 0,21. Ep. 0,03. — P. Eglise de Thuisy. — XVIIe s. — Voy. pl. XV, n° 219.

Don. M. de la Boullaye, 1889.

Ecu à la bande, surmonté d'un casque taré de face, orné de ses lambrequins et cimé d'une aigle. Supports, deux lions.

On peut considérer ces armoiries comme appartenant à la famille de Richebourg, une des plus anciennes de la bourgeoisie troyenne. Elle portait : d'argent à la bande de gueules.

Voy. dans M. Ch. Fichot : *Statistiq. mon. du dép. de l'Aube*, t. II, p. 222, le dessin d'un carreau semblable à celui-ci.

Pour la famille de Richebourg, voy. Catalog. de l'Arch. mon., n° 692.

220. C. v. — Terre rouge. Armoiries.

D. 0,11. Ep. 0,02. — P. Maison de la rue Notre-Dame, n° 20, à Troyes. — XVIIe s. — Voy. pl. XV, n° 220.

Don. M. A. Roblot, 1887.

Ecu portant un chevron, accompagné en pointe d'une ancre, au chef chargé de trois étoiles. Armes de la famille Perricard.

Voy. Catalog. de l'Arch. mon., n° 694.

221. C. — Terre rouge. Armoiries.

D. 0,15. Ep. 0,03. — P. Environs de Clairvaux. — xviie s. — Voy. pl. XV, n° 221.

Don. M. Maurice Dormoy, 1887.

Ce carreau, qui est simplement estampé en creux à l'aide d'un moule en relief, porte un écu armorié surmonté d'une mître et d'une crosse et posé sur un cartouche. Les armes sont celles de Pierre Bouchu, abbé de Clairvaux en 1677 : un chevron accompagné en chef de deux croissants et en pointe d'un lion.

222. C. v. (Fragment de). — Armoiries.

D. 0,21. Ep. 0,03. — P. Jardin situé dans le lieu dit *Les Dames-Colles*, à Troyes. — xviie s. — Voy. pl. XV, n° 222.

Don. M. Antoine, 1869.

Ecu en forme de cœur posé sur une crosse, entre deux palmes. Il porte : de France au bâton péri en bande, de gueules.

Nous croyons que ces armes sont celles de Jeanne-Baptiste de Bourbon, légitimée de France, abbesse de Fontevrault.

Le prieuré de Foicy-les-Troyes (commune de Saint-Parres-les-Tertres) relevait de l'abbaye de Fontevrault. Madame de Bourbon vint dans ce prieuré et y séjourna à deux reprises différentes, en 1644 et en 1656. Il n'y aurait donc rien d'étonnant à ce que les religieuses de Foicy, pour être agréables à leur supérieure, aient fait fabriquer un certain nombre de carreaux à ses armes. Le portrait de cette même abbesse, ayant près d'elle un écu armorié semblable à celui qui figure sur notre carreau, se trouve sur une verrière de l'église Saint-Nizier, à Troyes. — Si l'on ne tenait pas compte des indications archéologiques fournies par l'ornementation de ce carreau, on pourrait aussi attribuer ces armoiries à Charles de Bourbon, qui fut abbé de Montiéramey de 1567 à 1571.

223. C. v. — Terre rouge jaune. Armoiries.

D. 0,21. Ep. 0,03. — xviie s. — Voy. pl. XV, n° 223.

Acquisition, 1883.

Ecu aux armes des Colbert : une couleuvre en pal, tortillée.

La famille Colbert, dont le premier représentant à Troyes fut Odard (ou Edouard) Colbert, qui épousa en 1585 Marie Foret (ou Fouret), dame de Villacerf, fille d'un épicier en gros, posséda dans notre région les seigneuries de Chauchigny, Courlanges, Dronay, Feuges, La Cour-Saint-Fale, La Malmaison, Le Pavillon, Mergey, Payns, Savières, Saint-Mesmin, Saint-Pouange, Saint-Sépulcre, Turgis, Villacerf, etc... Elle s'est alliée aux Anglure-Bourlaimont, Baudoin, Berthemet, Brulart, Coquebert, De la Cour de Manneville, de Marle, Grosseteau, Larcher, Le Mairat, Le Tellier, Ollier, Sévin, etc.

III

CARREAUX VERNISSÉS A DESSINS EN RELIEF

Les carreaux vernissés à dessins en relief ne convenaient guère pour le pavage; ils étaient surtout destinés à revêtir les murs ou les pans de bois. La collection du Musée ne renferme qu'un seul type de carreaux de cette sorte, mais elle en possède de nombreux spécimens. Ils sont rouges, noirs, verts ou jaunes, selon la teinte du vernis ou la présence d'un engobe, et chacun d'eux est percé de deux ou trois trous destinés à recevoir des attaches. Bien que ces carreaux aient été, comme on vient de le dire, fabriqués pour être employés au revêtement des murailles, on s'en est servi quelquefois pour les carrelages, et notamment dans celui de l'église de Précy-Notre-Dame (canton de Brienne)[1]; mais à la vérité, dans des endroits où ils avaient peu à redouter l'usure causée par le frottement des pieds.

224. C. v. à dessins en relief. — Terre rouge pâle tirant sur le jaune.
D. 0,225. Ep. 0,016.

Aux armes de la famille de Vienne : une aigle. Casque taré de face, orné de ses lambrequins et cimé d'une aigle issante. Supports : deux

[1] Louis de Vienne, seigneur de Gérosdot, avait acquis, le 14 juin 1683, de Louis d'Angeville (en son nom et comme curateur de Mathieu, Antoine et Charlotte d'Angeville, ses frères et sœur, tous héritiers de Mathieu d'Angeville), la terre et seigneurie de Précy-Notre-Dame, moyennant la somme de 18.000 livres. (Archives du château de Brienne.)

aigles. — Au-dessus de ces armes, une banderole avec la devise : « TOVT BIEN A VIENNE »; et au-dessous, une autre banderole portant ces mots : « VIENNE DE CHAMPAGNE ». — XVIIe s.

Don : M. de la Porte de Bérulle. — M. Dufour, 1848. — M. Mailly, 1866. — M. Lasne, 1872. — M. Gaulard, 1881.

Il est vraisemblable que ces carreaux aux armes de la famille de Vienne, et paraissant dater de la fin du XVIIe s., ont été fabriqués dans la tuilerie des Petits-Usages, de Piney.

IV

CARREAUX FAIENCÉS

I. **Carreaux hispano-mauresques.**

On désigne sous le nom de faïences hispano-mauresques des terres cuites recouvertes d'une couche d'émail stannifère, et par conséquent opaque, ayant un aspect irisé ou nacré, et sur laquelle existent des dessins au pinceau de couleurs diverses, à reflets métalliques, dorés ou cuivrés. Le reflet métallique s'obtient par l'emploi du cuivre et de l'argent. Les faïences à lustre de cuivre rouge foncé ne contiennent que du cuivre. Dans les faïences dont le ton est moins vif, le cuivre est amalgamé d'argent ; c'est donc par le mélange de ces deux métaux, dans des proportions différentes, qu'on obtient les tons si riches et si variés qui caractérisent les faïences hispano-mauresques.

La fabrication des faïences à reflets métalliques fut importée en Espagne, dans le cours du XIVe siècle, par les Almohades, dynastie de princes Maures qui succéda aux Almoravides. Cette industrie prit une importance considérable dans le royaume de Valence, surtout dans le cours du XVIe siècle, pour péricliter peu après, lors de l'expulsion des Maures, en 1609.

De nos jours, ces faïences espagnoles, d'un aspect si agréable, sont, à ce qu'il paraît, l'objet de nombreuses contrefaçons, dont l'exécution laisse beaucoup à désirer.

Les carreaux à reflets métalliques étaient surtout employés pour le revêtement des murailles [1].

255. C. f. — Terre rouge pâle. Couche d'émail stannifère légèrement teintée de rose. — Fleuron au pinceau, couleur de cuivre rouge et à reflets métalliques.

D. 0,14. Ep. 0,01. — Nous ne savons si ce carreau de revêtement est ancien.

II. Carreaux faïencés de fabrication française.

Sous la dénomination de carreaux faïencés, nous comprenons les carreaux destinés soit au pavage, soit au revêtement des édifices et différents des carreaux vernissés par la nature de leur couverte que rend opaque la présence de l'étain dans sa composition. L'ornementation de ces carreaux ne s'obtient plus à l'aide d'incrustations et d'engobes; on l'applique au pinceau sur la surface de la couverte. Plus favorisé que le tuilier, qui ne pouvait employer pour ses carreaux incrustés et vernissés que quatre couleurs, le rouge, le jaune, le vert et le noir, et seulement unies deux à deux, le faïencier eût à sa disposition six couleurs : le jaune, le bleu, le vert de cuivre, le violet sale, le noir et le blanc. Il put aussi les employer simultanément, ce qui lui permit de donner à ses produits une richesse de décor et un éclat de beaucoup supérieur à ceux des carreaux vernissés.

N'y a-t-il pas une grande ressemblance entre les procédés employés pour la fabrication des carreaux faïencés et ceux que les émailleurs mettent en usage pour la peinture des émaux opaques ?

Ne semble-t-il pas aussi que, pour l'emploi de l'émail, le potier ait été constamment le guide de l'émailleur?

Au temps où le premier ornait ses terres cuites de dessins monochromes, qu'il recouvrait d'un vernis translucide légèrement teinté, l'autre dessinait à grands traits, à l'aide d'une seule couleur, les ornements de sa plaque de cuivre et employait pour les recouvrir un vernis également translucide et teinté.

Plus tard, lorsque le potier fit un grand usage des engobes sur lesquels il travaillait par enlevages, pour laisser à découvert la

[1] Voy.: Le baron Davillier, *Histoire des faïences hispano-mauresques*; — Darcel, *Notice des faïences du Musée du Louvre*; — E. du Sommerard, *Catalog. du musée des Thermes et de l'hôtel de Cluny*.

terre du carreau dont les parties apparentes constituaient l'ornementation, on vit la grisaille faire son apparition dans l'émaillerie. La plaque de cuivre, revêtue d'une couche d'émail noir ou bleu, reçut une légère couverte d'émail blanc, sur laquelle l'émailleur traça ses dessins à l'aiguille et obtint les plus puissants effets par le procédé de l'enlevage.

Enfin, quand l'Italie eut importé chez nous ses terres cuites, recouvertes d'un émail opaque qui permettait à l'artiste décorateur de reproduire des sujets d'une grande richesse d'ornementation et d'un vif éclat, par suite de l'emploi de métaux et de couleurs variées, l'émailleur s'empressa de se lancer dans cette voie nouvelle. C'est alors que la peinture en émaux opaques fut mise en honneur. La révolution que l'emploi de ce dernier procédé amena presque simultanément dans l'industrie du potier et celle de l'émailleur, ne leur fut pas favorable, car, à dater de cette époque, on les vit péricliter peu à peu et tomber enfin en pleine décadence [1].

Comme nous l'avons dit plus haut, les Maures fabriquèrent en Espagne, au XVe et au XVIe siècle, de remarquables faïences. Elles empruntèrent le nom de *majoliques*, sous lequel elles sont le plus communément désignées, à l'île de Majorque, qui était un des principaux centres de production.

En France, les premières faïences furent fabriquées, dit-on, vers la fin du XVe siècle. Il semble que les procédés de cette industrie aient été importés chez nous par les Italiens, qui les auraient appris aussi bien des Espagnols et des Siciliens que des habitants de l'Extrême-Orient.

Parmi les plus remarquables produits de nos anciennes faïenceries, on cite en première ligne le carrelage et les plaques de revêtement qui furent fabriqués à Rouen, en 1542, par Abaquesne, pour le château d'Ecouen; puis le carrelage du château de Polisy, aux armes de l'évêque d'Auxerre, Guillaume de Dinteville, et portant les dates 1545, 1549.

M. Le Brun-Dalbanne, auteur de la notice qui accompagne dans le *Portefeuille Archéologique de l'Aube* le dessin de ce dernier carrelage, émet l'opinion que l'évêque G. de Dinteville, fit exécuter ce remarquable ouvrage de céramique pendant son exil en Italie (1539 à 1542). Il appuie cette assertion sur l'ignorance où l'on était alors en France des procédés de la faïencerie et sur l'emploi

[1] Voy. Musée de Troyes, *Catalog. des Émaux peints*, p. 8, 13.

fait pour la décoration du carrelage de certaines couleurs qui sont les seules que Luca della Robbia aient employées.

D'autre part, M. André Pottié, dans son *Histoire de la faïence de Rouen* (p. 56, 57), dit avec raison, nous le croyons du moins, que si l'on a pu exécuter à Rouen, en 1542, le pavage d'Ecouen, rien n'empêche que l'on ait fabriqué en 1545, dans la même ville ou ailleurs, le pavage de Polisy, qui présente avec ce dernier de nombreuses analogies, quoiqu'il témoigne d'un progrès considérable accompli dans les procédés de l'artiste. Quant à l'emploi des couleurs, signalé par M. Le Brun, il n'a, suivant M. Pottié, rien de caractéristique, car ces couleurs doivent être considérées comme fondamentales et elles sont aussi celles qu'on trouve employées à Rouen en 1542.

On remarquera que le carrelage de Polisy porte deux dates différentes : l'une, 1545, est écrite au bas du grand panneau qui contient les armoiries de l'évêque d'Auxerre et sa devise VIRTVTI FORTVNA COMES ; l'autre, 1549, se trouvait sur un petit carreau placé dans la bordure. Ce carreau, qui avait été enlevé il y a une quinzaine d'années, à la suite d'une réparation faite au carrelage, était précieusement conservé au château de Polisy quand, tout dernièrement, sur notre demande, la propriétaire du beau domaine des Dinteville, des Cessac, des Terray, etc., Madame veuve Thoureau, a bien voulu s'en dessaisir en faveur du Musée de Troyes, auquel elle l'a offert en même temps qu'un autre fragment de bordure provenant du même carrelage.

Que devons-nous penser de la présence de ces deux dates ?

Rien n'empêche de croire que la partie de ce carrelage qui porte les armes de l'évêque d'Auxerre ait été exécutée en 1545, pour être mise en œuvre dans un édifice autre que le château de Polisy et que l'ensemble du pavage ait été complété en 1549, lorsqu'à la suite d'un changement de destination il fut apporté dans l'endroit qu'il occupe. Si le carrelage en question avait été primitivement destiné au château de Polisy, il est probable qu'il porterait, avec les armoiries de l'évêque, celles de Jean de Dinteville, bailli de Troyes[1], propriétaire de ce château.

On ne peut, du reste, formuler que des conjectures sur ce point, car, si l'on en croit les anciens du pays, plusieurs pièces du château auraient renfermé des carrelages de la même époque et de la même provenance que celui dont nous venons de parler. Ces carrelages,

[1] Il était frère de l'évêque d'Auxerre. Lorsqu'il mourut, en 1555, il fut enterré dans sa chapelle du château de Polisy.

en grande partie mutilés, auraient été enlevés à la suite d'importantes réparations et leurs débris jetés dans les fossés du château.

Il est permis d'admettre, comme l'a fait M. André Pottié, que le carrelage de Polisy a pu être exécuté en France par des artistes italiens, soit à Rouen, comme le pense cet auteur, soit plutôt, d'après nous, à Nevers, ville plus rapprochée que Rouen du siège épiscopal de Guillaume de Dinteville. On devra évidemment adopter cette dernière opinion, si l'on considère que l'évêque d'Auxerre fut le principal négociateur du mariage de Catherine de Médicis avec Henri II, et qu'il trouva un refuge à Florence, dans la famille de cette princesse, lorsqu'elle fut forcée de s'expatrier à la suite de l'empoisonnement du fils aîné du roi. Il dut certainement, par reconnaissance et pour être agréable à la reine, favoriser les artistes italiens qu'elle avait attirés en France à sa suite, et parmi eux les faïenciers qu'elle avait tenté d'installer à Nevers.

Les carreaux faïencés offrant peu de résistance à l'usure, ne furent usités comme pavages que dans les châteaux et les édifices religieux, où il était possible de les préserver à l'aide de tapis ou de nattes. Employés pour le revêtement des murailles, ils ne présentaient pas le même inconvénient; aussi, leur fabrication prit une certaine importance et elle est encore pratiquée de nos jours.

Bien qu'il soit très difficile, à moins de documents précis, d'assigner une origine certaine aux carreaux de revêtement faïencés (car le plus grand nombre des faïenceries en ont fabriqué en reproduisant à peu près les mêmes types), nous croyons que la majeure partie de ceux qui composent la collection du Musée, proviennent des fabriques de Nevers ou des environs, fabriques dont l'origine remonte à la seconde moitié du XVIe siècle et qui prirent un essor considérable dans le cours des deux siècles suivants. La collection renferme aussi deux carreaux provenant de la faïencerie de Fouchères, fondée en 1818 par M. Lusquin, et qui cessa de produire en 1838 [1].

Carrelages faïencés.

226. C. f. — Terre de couleur saumonée. Petit cartouche placé au milieu d'un fleuron et portant la date 1549.

Couleurs employées : le jaune, le vert, le bleu pâle, le bleu foncé et le violet sale paraissant noir dans les épaisseurs.

[1] Nous donnerons l'historique des faïenceries de l'Aube dans le Catalogue de la Céramique du Musée de Troyes.

D. 0,106. Ep. 0,015. — P. château de Polisy. — XVIe s.

Don. Mme THOUREAU, 1891.

227. C. f. — Même terre. Fragment de bordure.

M. p. — XVIe s. — M. D. 1891.

228. C. f. — Semblable aux précédents. Fragment de bordure.

M. p. — XVIe s.

Don. M. l'abbé SAILLARD, 1891.

229. C. f. — Caisson avec cabochon au centre, dans un entourage de cuirs.

Couleurs employées : le jaune, le bleu pâle et le bleu foncé, sur fond blanc ; les contours du dessin sont accusés par des traits noir violacé (manganèse).

D. 0,145. Ep. 0,017. — Style de la Renaissance.

Acquisition, vente L. COUTANT, 1874.

230. C. f. — Hexagone. Terre rose. Décor en camaïeu, bleu sur fond blanc. Au milieu d'un cercle, une femme assise sur un tertre; dans le fond, un paysage.

D. Ep. 0,03. — XVIIIe s.

231. C. f. — Même forme ; même facture : une maisonnette.

Mêmes dimensions. — XVIIIe s.

Carreaux de revêtement faïencés.

Carreaux avec décor en camaïeu bleu et dont les angles sont ornés d'un quart de rosace composé de feuillages. — Terre légèrement rosée. — Fin du XVIIe ou commencement du XVIIIe siècle.

232. C. f. — Une dame en costume de chasse, l'arme à l'épaule, prête à tirer.

D. 0,14. Ep. 0,015.

233. C. f. — Paysage représentant un château avec des tourelles.

D. 0,14. Ep. 0,02.

234. C. f. — Un paysan au milieu de la campagne.

D. 0,135. Ep. 0,015.

235. C. f. — Un chinois assis.

D. 0,13. Ep. 0,017.

236. C. f. — Une femme costumée à l'antique et debout au milieu d'un paysage.
D. s.

237. C. f. — Un villageois tenant un énorme bâton-à-deux-bouts.
D. s.

238. C. f. — Une maison de campagne flanquée d'une tour.
D. s.

239. C. f. — Un joueur de trompette.
D. 0,125. Ep. 0,015.

240. C. f. — Un paysage (paraît d'une exécution plus récente que les précédents).
D. 0,14. Ep. 0,023. — Don. M. Robert.

Carreaux avec décors peints en rouge, bleu, jaune et vert, et portant dans les angles le même ornement que les précédents.

Tous ces carreaux ont les mêmes dimensions. Ils mesurent en côté 0,135, et leur épaisseur est de 0,015. — Terre légèrement rosée. — Fin du XVIIe ou première moitié du XVIIIe s.

241. C. f. — Un paysage.

242. C. f. — Un paysage.

243. C. f. — Un villageois.

244. C. f. — Un kiosque chinois.

245. C. f. — Une église surmontée d'une flèche avec fond de paysage.

246. C. f. — Des faneurs dans un pré, au bord d'une rivière.

247. C. f. — Un château et des maisons alentour.

248-249. C. f. — Un cygne prêt à combattre, les ailes à demi ouvertes et se dressant sur ses pieds.

250. C. f. — Une forteresse.

251. C. f. — Une église avec une tour surmontée d'un toit conique.

252. C. f. — Une femme debout, en jupon jaune, le panier au bras.

253. C. f. — Un perroquet perché sur un tronc d'arbre, près d'une urne dans laquelle il vient de prendre quelque friand morceau.

254. C. f. — Une fileuse.

Carreaux décorés en bleu violacé avec brindilles ou herbages disposés en quart de rosace dans les angles.

La terre de ces carreaux est de même couleur que celle des précédents. — XVIIIe s.

255. C. f. — Un besacier.
D. 0,13. Ep. 0,017.

256. C. f. — Un lion assis.
D. s.

257. C. f. — Un berger creusant la terre avec sa houlette.
D. 0,13. Ep. 0,015.

258. C. f. — Un chinois debout, un martinet à la main.
D. 0,125. Ep. 0,015.

Carreaux décorés en couleurs et ayant dans les angles le même ornement que les précédents. — XVIIIe s.

259. C. f. — Dame debout, vue de face, les mains dans un manchon.
D. 0,135. — Ep. 0,017.

(Tous les carreaux qui suivent mesurent 0,125 en côté, et leur épaisseur est de 0,017.)

260. C. f. — Un besacier, même type que le numéro 216, mais le dessin est moins correct.

261. C. f. — Un personnage revêtu d'un manteau et portant un bonnet conique arrondi au sommet.

262. C. f. — Un chinois déclamant.
Don. M. Chaumonot, 1853.

263. C. f. — Un personnage en costume de fol et dansant.
M. D., 1853.

264. C. f. — Un paysage chinois.
M. D., 1853.

265. C. f. — Un bossu jouant de la clarinette.
M. D., 1853.

266. C. f. — Un homme tenant une bouteille d'une main et une coupe de l'autre.
M. D., 1853.

267. C. f. Une femme debout, un panier au bras. Même type que le numéro 252.

268. C. f. — Un paysage.

269. C. f. — Une paysanne ayant un panier au bras et tenant une cruche.

270. C. f. — Un berger assis, ayant sa houlette entre ses jambes.

271. C. f. — Un sonneur de trompe.

272. C. f. — Un cerf fuyant à toute vitesse.

273. C. f. — Un pierrot.

274. C. f. — Un veneur, la pique à la main.

275. C. f. — Une chinoise au milieu d'une rizière.

276. C. f. — Un voyageur le bâton à la main.

277. C. f. — Un paysage.

Carreaux faïencés portant des armoiries.

278. C. f. — (Fragment). Terre jaune pâle teintée de rose. Décor bleu et jaune. — Armoiries.
D. 0,15. Ep. 0,017. — XVIIe s.
Ecu entre deux palmes, aux armes de la famille Le Grin.

D'après M. Roserot (*Armorial de l'Aube*, n° 466) ces armes sont : d'azur à deux coquilles d'argent en chef et un croissant de même en pointe, au

chef de gueules chargé d'une croix ancrée d'argent. On remarquera qu'il existe une différence entre les émaux qui se trouvent sur notre carreau et ceux qui sont indiqués par M. Roserot; ainsi, les coquilles et le croissant sont d'or au lieu d'être d'argent, et la croix qui figure sur le chef n'est pas ancrée. Quant au chef lui-même, bien qu'il paraisse jaune, l'intention de l'artiste a été certainement de le peindre en rouge, car le jaune est fortement orangé.

Nous ferons observer à ce sujet que M. Roserot donne les armoiries de la famille Le Grin d'après la version de d'Hozier; or, nous avons constaté plusieurs fois que ce dernier a souvent modifié les armoiries qu'il était chargé d'enregistrer. Il n'y aurait donc rien d'étonnant qu'un fait semblable se soit produit pour les armoiries des Le Grin.

Don. M. LANCELOT, 1889.

Voy. Catalog. de l'Arch. mon., n° 561.

279. C. f. — Terre rosée. Décor bleu avec feuillages dans les angles. — Armoiries.

D. 0,135. Ep. 0,015. — XVIIIe s.

Ecu ovale au milieu d'un cartouche surmonté d'une couronne de comte et posé sur une crosse en pal. Dans le champ, trois barillets, 2 et 1.

Trois maisons ont porté ces armoiries : les Boutillat en Nivernais, les Richelet et les Boutillac en Champagne.

Don. M. l'abbé LALORE, 1889.

Carreaux faïencés décorés en couleurs et portant dans les angles des ornements en forme de boutons de roses ayant la tête tournée vers le centre du carreau.

280-281. C. f. — Provenant de la faïencerie de Fouchères, (canton de Bar-sur-Seine Aube). — Décor en rosace.

D. 0,155. Ep, 0,01. — XIXe s.

Don. M. Athanase PITOIS, 1885.

Petits carreaux décorés en camaïeu à l'aide du manganèse.

Tous ces carreaux mesurent 0,105 en côté et ont une épaisseur de 0,008. Ils portent dans les angles les mêmes ornements que les précédents. — Commencement du XIXe siècle.

282. C. f. — Un personnage assis et portant un lourd fardeau.

Don. M. BOURGEOIS.

283. C. f. — Un chien assis.

284. Un chien passant.

285. C. f. — Un homme en longue robe, levant le bras pour donner un ordre.

286. C. f. — Un mur de clôture avec porte charretière à claire-voie.

287. C. f. — Un artiste, le carton sous le bras, une feuille de papier à la main.

Petit carreau de même type et de mêmes dimensions que le précédent, mais décoré en bleu. — XIXe s.

288. C. f. — Un charretier, le fouet à la main.

Carreaux faïencés décorés en couleurs et ornés dans les angles de bouquets composés de trois feuilles pleines. — Commencement du XIXe s.

289. C. f. — Un paysage avec fabrique.
 D. 0,12. Ep. 0,01.

290. C. f. — Un paysage.
 D. s.

NOMS DES DONATEURS

Suivis des numéros correspondant à ceux des dons qu'ils ont faits

 Administration des Hospices de Troyes (L'), 2, 22, 40, 140, 209.
 Angenoust (La famille), 212, 213.
MM. Antoine, 122.
 Biche, 7.
Mme Boudard, 14, 17, 18, 19, 47, 58, 61, 64, 66, 67, 74, 76, 78, 79, 81, 89, 91.
MM. Bourgeois, 282.
 Cadet (L'abbé), 181, 191.
 Camut-Chardon, 72.
 Carré-Potée, 173.
 Caulin (L'abbé), 170.
 Chaumonnot, 262, 263, 264, 265, 266.
 Clément-Mullet, 38, 142, 149, 152, 162, 163, 177, 180.
 Cornuelle, 155, 165, 182, 188, 189, 180.
M. le Curé de Courterances, 191.
MM. Delaune-Guyard, 12, 35, 37, 44, 123, 132, 147, 168.
 Dollat, 159.
 Dormois (Camille), 21, 130, 133.
 Dormoy (Maurice), 24, 31, 106, 107, 111, 221.
 Dufour, 224.
 Dupont (L'abbé), 60, 129.
 Fléchey, 126.
 Gaulard, 224.
 Gaulet (L'abbé), 202, 204.
 Gérost, 82, 86, 87, 92, 94, 127.
 Gouard (M. et Mme), 23, 36, 57, 68, 98.
 Grosdemenge, 25, 135.
 Guillé, 1, 46, 75, 84, 85, 88, 90, 95, 96, 112, 115, 116, 117, 118, 119, 120, 121, 122, 137.
 Hannier (L'abbé), 153.
 Hariot, 199.
 Huot (Gustave), 211.
 Jacob (Armand), 8, 105.
 Joblet, 206.
 La Boullaye (de), 174, 210, 219.
 Labourasse, 70, 141, 156, 161, 183.
 Lalore (L'abbé), 279.
 Lancelot, 278.
 Laour (L'abbé), 184, 185, 186, 187.
 La Porte de Bérulles (de), 224.
 Larsenier, 10.

MM. Lasne, 224.
 La Vaux (Le comte de), 154.
 Lerouge (l'abbé), 26, 32, 128.
 Lerouge, de Montiéramey, 152.
 Mailly, 224.
 Malgras, 98 *bis*.
 Meugy, 143.
 Millard, 134.
 Monniot-Desprez, 218.
 Onfroy de Bréville (M. et Mme), 138.
 Piétremont, 124, 157, 160, 164, 172, 198, 205, 214, 216.
 Pitois (Athanase), 280, 281.
 Quénedey, 73.
 Quinquarlet (Félix), 83.
 Ray (Jules), 34.
 Robert, 240.
 Roblot, 220.
 Saillard (L'abbé), 228.
 Sainton-Drouot, 97.
 Selmersheim, 33, 49, 50, 103, 104, 109.
 Socard (Alexis), 169, 217.
 Sainte-Suzanne (Le baron de), 178.
 Thiéblemont, 45.
 Thoureau (Mme veuve), 226, 227.
 Valtat, 145, 150.

TABLE

DES NOMS DE PERSONNES ET DES NOMS DE LIEUX [1]

Abbayes. — Voy. : Chantemerle, — Châtelliers (les), — Rivour (La), — Jardin (le), — Montier-la-Celle, — Montiéramey, — Nesle-la-Reposte, — Pontigny, — Saint-Loup.
Abaquesne, p. 80.
Abréviations, p. 34.
Acarie (fam.), n. 197.
Aillefol (aujourd. Gérosdot), p. 23.
Aix-en-Othe, p. 17, 18, 19, 20, 23, — n. 37.
Almohades (les), p. 78.
Almoravides (les), p. 78.
Amé (M.), cité p. 12, 29, — n. 9, 11, 13, 21, 26, 48, 31, 52, 53, 60, 71, 80, 112, 133, 137, 152, 157, 160, 162, 163, 164, 165, 168.
Amoncourt (Elion d'), n. 172* 173
 » (Henri d'), n. 172.
Ancher (le cardinal), p. 29.
Ancienville (d'), n. 129.
Ancy-le-Franc (château d'), n. 152*.
André de Saint-Fale, n. 30.
Andry (fam.), n. 209.
Angenoust (fam.), n. 174, 193.
 » Marie, n. 213.
Angeville (Antoine d'), n. 224, note.
 » (Charlotte), ibid.
 » (Louis), ibid.
 » (Mathieu), ibid.
Anglure-Bourlaimont (fam.), — n. 223.
Annales archéologiques, n. 16.
Arbois de Jubainville (M. d'), p. 33, note, — n. 93.
Argentin (Jacquot), p. 22.
Armagnacs (les), p. 30.

Armoiries des familles :
Acarie, n. 197.
Amoncourt, n. 172, 173.
Angenoust, n. 213.
Aubeterre (d'), n. 213.
Auxerre (d'), n. 176.
Bouchu, n. 221.
Bourbon (de), n. 222.
Bourgogne ancien, n. 52.
Boutillac, n. 279.
Boutillat, n. 279.
Brichanteau, n. 214.
Choiseul, n. 142.
Clément, n. 156.
Cochot, n. 207.
Coiffy (de), n. 197.
Colbert, n. 223.
Collet, n. 170.
Dinteville, n. 214.
Dorigny, n. 174.
Dormans, n. 166.
Flandre (comtes de), n. 53.
France (Charles de), n. 51.
Foissy (de), n. 159.
Guerry des Essarts, n. 138.
Hault (de), n. 206.
Hennequin, n. 158.
L'Hôpital, n. 214.
Huyard, n. 138.
Inconnues, n. 169, 178, 192, 202, 204, 210, 218.
La Baume, n. 142.
La Châtre, n. 214.
La Ferté, n. 197.
La Marck, n. 180.
Le Bé ou le Bey, n. 209.

[1] L'astérisque * placé à la suite d'un numéro indique la présence d'une notice.

L'Eguise, n. 166.
Lefebvre, n. 206.
Le Grin, n. 278.
Le Marguenat, n. 155.
Le Mercier, n. 155.
Luxembourg, n. 180.
Mauroy (de), n. 174, 206, 211.
Mesgrigny (de), n. 207.
Nivelle, n. 215.
Perricard, n. 220.
Petit (Guillaume), n. 146.
Plessis (du), p. 28, note.
Pleurre (de), n. 193.
Raguier, n. 129.
Richebourg, n. 219.
Richelet, n. 279.
Tance (de), n. 208.
Vaudetar (de), n. 214.
Vienne (de), n. 224.
Villemaur (de), n. 215.
Villiers (de), n. 176.

Arnaud, p. 27.
Aubeterre (fam. d'), n 212.
 » (Jean d'), n. 213.
 » (église d'), p. 24.
Auxerre (Anne d'), n. 176.
Avant, n. 60, 129, 174.
Avelly ou Averly (fam. d'), n. 138.
Avirey, n. 138.

Baire, n. 155.
Barberey, n. 172.
Bar-sur-Seine, p. 20.
Barthélemy (M. Anatole de), p. 6, — n. 93, 94.
Batilly, fief, p. 20, — n. 209.
Baudouin (fam.), n. 223.
Bazin (fam.), n. 174.
Baye (M. le baron de), n. 92.
Beauté (château de), p. 20, — n. 86, 87, 88.
Beauvarlet (fam). n. 129.
Belley, seigneurie, n. 174.
Bellier (fam.), n. 193.
Bermondes (fam.), n. 159.
Bernot (M.), p. 16.
Berthelin (Max), p. 25, 26, 27.
Berthemet (fam.), n. 223.
Bertin (fam.), n. 209.
Bethune (fam. de), n. 129.
Bierne, seigneurie, n. 159.

Blanche de Castille, n. 15.
Bonleu, anc. commanderie, p. 20.
Bonnot (Jean), p. 22.
Bouchu (Pierre), n. 221.
Boudard (Madame), p. 31.
Bouillerot (fam.), n. 209.
Boulancourt, abbaye, n. 173.
Bouranton, n. 145, 150.
Bourbon (de) Charles, n. 222.
 » (Mme Jeanne-Baptiste), n. 222.
 » Pierre, p. 22.
Bourdenay, n. 129.
Bourgneuf (rue du), à Troyes, n. 172.
Bourgogne (Marguerite de), veuve de Charles de France, n. 21, 48, 51, 52.
Bourgogne (Marguerite de), comtesse de Flandre, p. 32, — n. 53.
Bourguignons (les), p. 30.
Bourguignons (Henri de Vouzières, seigneur de), p. 20.
Bourquelot (M.), n. 94.
Bourrelier (Gauthier, dit), p. 22.
Boutillac (fam. de), n. 279.
Boutillat (fam. de), 279.
Bouy-Luxembourg, p. 24.
Brantigny, n. 154, 161, 162.
Braux, p. 24.
Bray (fam. de), n. 209.
Brevonne, p. 18, 21.
Breyer (fam.), n. 209.
Brichanteau (fam. de), n. 214.
Briçonnet (fam.), n. 129.
Briel (fam.), n. 172, 174.
Brûlart (fam.), n. 223.
Buchères, n. 174, 201.
Budé (fam.), n. 129.
Buissons (tuilerie des), p. 22.
Bureau-Boucher (fam.), n. 129.

Callot (dessinateur), p. 27.
Camus (Jean le), p. 22.
Camusat (fam.), n. 174, 209.
Carreaux à dessins en relief, p. 77.
 » faïencés, de fabrication française, p. 79.
 » Hispano-mauresques, p. 78.
 » vernissés, p. 35.
Carrelages de Troyes (principaux):
 Abbaye de Montier-la-Celle, p. 28.
 » de Saint-Loup, p. 27.

Couvent des Cordeliers, p. 25.
 » des Jacobins, p. 28.
Église Saint-Nicolas, p. 28, 29.
 » Saint-Urbain, p. 29.
Catherine de Médicis, p. 82.
Cauroy (le fief), n. 193.
Cellier de Saint-Pierre (ancien), à Troyes, p. 19, — n. 1, 46, 75, 84, 85, 88, 90, 95, 96, 112, 115, 117, 118, 119, 120, 121, 122, 137.
Cerisiers (Yonne), n. 60.
Chabeuf (M.), n. 215.
Chamon (maison), à Tonnerre, n. 26.
Champgrillet, seigneurie, n. 174.
Champ-Halau, ou Champ-Lalot, p. 18.
Champignol, p. 24.
Chandon de Briailles (M. le vicomte), p. 31, 32.
Chantemerle, abbaye, p. 18, 19.
 » village et tuilerie, p. 18, 20, — n. 27, 42, 92, 94.
Chaource (ville de), p. 18, 33, — n. 30.
 » ancien château, p. 31*, 33.
Chapelle de la Passion, au couvent des Cordeliers de Troyes, p. 25, n. 131.
Chapelle du Sépulcre, à Saint-Nicolas de Troyes, p. 26, 27.
Chapelle-Saint-Luc. Voy. La Chapelle-Saint-Luc.
Chappes (ancien château de), n. 73.
Charles V, roi de France, p. 28, n. 86.
Charles VI, » p. 30.
Charles de France, roi de Naples, n. 51.
Charles le Chauve, p. 33.
Charley, seigneurie, n. 174.
Charmont, p. 24, — n. 174.
Charmoy, n. 129.
Charny (Geoffroy de), n. 138.
Château d'Aix-en-Othe, p. 17, — n. 37.
 » d'Ancy-le-Franc, n. 152*.
 » de Beauté, p. 20, — n. 86, 87, 88.
 » de Chaource, p. 31, 33, — n. 30.
 » de Chappes, n. 73.
 » de Fleurigny (Yonne), n. 12, 13, 71, 133.
 » de Fontaine-sous-Montaiguillon (Marne), n. 7.
 » de Gilly (Côte-d'Or), n. 215.
 » de Guillaume-le-Conquérant, n. 51, note.

Château de Lirey, n. 138.
 » de Périgny-la-Rose, p. 19, 20, 30, 31, — n. 14, 17, 18, 19, 47, 58, 61, 64, 66, 67, 74, 76, 78, 79, 81, 82, 86, 87, 89, 91, 92, 94, 127.
 » Polisy, p. 80, 81, — n. 226, 227.
 » Tonnerre. Voy. ce mot.
 » Villeneuve-l'Archevêque, n. 132.
 » Villiers-le-Bois, p. 32, — n. 30*.
 » Villy-en-Trodes, n. 45.
Château-Rouge, n. 129.
Châtelliers (les), n. 20.
Chauchigny, n. 223.
Chauffour-les-Baillis, n. 155.
Chaumont (fam. de), n. 159.
Chevry (fam.), n. 193.
Chessy, p. 24.
Chiffalot (fam.), n. 209.
Choiseul-Praslin (fam.), p. 33.
 » Alix, n. 142.
Clairvaux (environs de), Aube, n. 24, 31, 106, 111.
Clément, Nicolas, n. 156.
 » chapelle, à Saint-Etienne, n. 156.
Clérembault (fam.), n. 174.
Clerget (fam.), n. 209.
Clermont-Tonnerre (Antoine de), n. 152, note.
 » Louise, n. 26.
Clèsle (Marne), n. 146, 165, 182, 188, 189, 190.
Cloître-Saint-Etienne (rue du), n. 26, 32.
Cluny (musée de), n. 43.
Cochot (fam.), n. 174, 207.
Coiffy (fam.), n° 197.
Colaverdé (auj. Charmont), n. 174.
Colbert (fam.), n. 223*.
 » Edouard, n. 223.
Collège de Troyes (ancien), n. 25.
Collet (fam.), n. 209.
 » Jean, n. 170.
Collection L. Coutant, n. 6, 43, 48, 51, 52, 59, 63, 80, 102, 229.
Colombé-le-Sec, p. 24.
Commanderie de Troyes, n. 98.
Copret, fief, n. 209.
Coquebert (fam.), n. 223.
Cordeliers de Troyes. Chapelle de la Passion, p. 25, — n. 131.

Cordeliers de Troyes, salle du conseil, p. 25, — n. 141.
Cornilly, n. 159.
Cornuelle (fam.), n. 174.
Corps (fam.), n. 174.
Cosson (Gilet), p. 20.
Courceaux (Yonne), n. 157, 164, 165.
Courcelles, p. 18, n. 174.
Cour de Manneville (fam. de la), n. 223.
Courgerennes (commune de Buchères), n. 26, 133.
Courlanges (commune de Saint-Mesmin), n. 223.
Coursier (fam.), n. 209.
Cour-Saint-Phal (La), commune de Savières, n. 223.
Courtaoult, p. 24.
Courteranges, p. 24, — n. 196.
Cousin (la veuve Claude), p. 30.
Coutant (Lucien). Voy. collection.
Couvent des Jacobins de Troyes, p. 28, — n. 56.
Creney, n. 159.
Crespy, p. 18, 24.

Dame (Gilot), p. 22.
Dauvet (fam.), n. 129.
Dean (Jacquot Le), p. 21.
Demay (Inventaire des sceaux de la collection Clairambault), n. 93.
Denise (fam.), n. 209.
Deya (Louis), n. 197.
Dienville, p. 24.
Dinteville (fam. de), n. 129.
» Claude, n. 142.
» Girard, n. 142.
» Guillaume, p. 80, 82, — n. 142.
» Jean, p. 81.
Doré (fam.), n. 193, 209.
Dorieux (fam.), n. 209.
Dorigny (Claude), n. 174.
Dormans (fam. de), n. 138, 166.
Dormois (Camille), de Tonnerre, n. 21.
Doublet (M.), p. 32.
Dronay, fief, n. 223.
Drouot (fam.), n. 174.
» Catherine, n. 174.
Droupt-Saint-Bâle, n. 129.
Droupt-Sainte-Marie, n. 129.
Duc de Piney-Luxembourg (le), p. 23.

Duchat (fam. Le), n. 209.
Du Plessis. Voy. Plessis.
Du Postel. Voy. Postel.

Ecouen (carrelage du château d'), p. 80.
Eglise de Saint-Nicolas, à Troyes, p. 28, 29, — n. 26, 157, 160, 163, 168, 179.
» Saint-Nizier, n. 222.
» Saint-Remi, n. 10.
» Saint-Urbain, p. 29, — n. 33, 49, 50, 103, 104, 109.
» Montier-la-Celle, p. 28.
Eguilly, n. 159.
Eguisé (fam. L'), n. 166.
Epine (Notre-Dame de l'), Marne, n. 137.
Epothémont, p. 18, — n. 172.
Esperandieu (M. le lieutenant), n. 20.
Esternay, p. 18.
Estouteville (fam. d'), n. 129.
Etang-Mercier (L'), commune de Villechétif, — n. 155.
Etape (L'), commune de Mathaux, p. 18.
Etrelles, n. 129.
Eudes, duc de Bourgogne, p. 33.

Fay (fam. de) n. 29.
Felizot-Jacquet, p. 21.
» -Thiebaut, p. 22.
Ferté (fam. de La), n. 197*.
Feuges, n. 223.
Fichot (M. Charles), cité, n. 26, 124, 131, 133, 142, 152, 161, 162, 166, 168, 177, 219.
Flandre (Louis I, comte de), p. 32.
Fleurigny (château de), n. 12, 13, 71, 133.
Fleury (M. Ed.), n. 198.
Foicy, prieuré, commune de Saint-Parres-les-Tertres, n. 222.
Foissy (fam. de), n. 159.
Folie (La), tuilerie, p. 21.
Fontaine (M. Olympe), p. 18.
Fontaine-les-Grès, n. 129.
Fontaine-sous-Montaiguillon, (château), n. 7.
Fontenay (fam. de), n. 159.
Fontevrault (abbesse de), n. 222.
Foret (Marie), n. 223.
Fouchères (église de), n. 202, 204.
» (faïencerie de), p. 82.

Fouchères (prieuré de), n. 173.
» tuilerie, p. 24.
François Lefebvre, p. 23, — n. 206.
» de Mauroy, n. 194.
» de Vienne, p. 23.
Franquelance (hôtel de), à Troyes, n. 172.
Fretel (fam.), n. 129.
Fribourg (Nicolas), p. 22.

Gallot, p. 22.
Gaussen (Portef. Archéolog. de M.), cité p. 26, 27, 28, — n. 56, 144.
Gautherin, Martin, p. 22.
Gauthier, dit Bourrelier, p. 22.
Geoffroy de Charny, n. 138.
Gérosdot, p. 18, 23, 24, — n. 149, 152, 162, 163, 166, 170, 177, 180.
Gilet-Cosson, p. 20.
Gilot Dame, p. 22.
Gode (Jean le), p. 22.
Gouault (fam.), n. 209.
Grandes-Chapelles (Les), p. 24.
Grand-Hospice de Troyes, n. 2, 22, 40 140.
Grin (fam. Le), n. 278.
Griveau (fam.), n. 193.
Guerry des Essarts (fam.), n. 138*.
» Antoine, n. 138.
» Beau, n. 138.
» Ysabeau, n. 138.
Guillaume de Nangis, p. 33.
Guillaume Petit (Parvi), évêque de Troyes, n. 146.
Guillaume Philippon, p. 22.
Guillard (fam.), n. 129.
Guillotière (La), tuilerie, p. 16.
Guiotelli (Nicolas), p. 25.

Harlay (fam. de), p. 30.
Hault (Claude de), n. 206.
Hault-Guet (Le) ou Haut-Gué, commune de Juzanvigny, n. 197.
Hennequin (fam.), n. 129, 138, 174.
» Jacques, p. 25.
» Odard, p. 23, — n. 158.
Henniker (lord), n. 51, note.
Henri II, roi de France, p. 82.
Hospice de Troyes (Legrand), n. 2, 22, 40, 140.

Hôtel-Dieu-le-Comte, à Troyes. Voy. Grand Hospice.
Hôtel de Franquelance, n. 172.
» de Mauroy, n. 194.
Hôtel-de-Ville (rue de l'), à Troyes, n. 100.
Hucher (M.) n. 88, 92.
Hugault (Victor), tuilier, p. 22.
Huguenin-Miredon, tuilier, p. 22.
Humesnil, commune de Juzanvigny, n. 193.
Huot (M. Charles), n. 194.
Hupproye (fam. de La), n. 193.
Hurel (fam.), n. 129.
Huyart (fam.), n. 138, 209.
» Guillaume, n. 138.

Isle-Aumont, p. 20.

Jacobé (fam.), n. 193.
Jacobins de Troyes (Les), p. 28, — n. 56.
Jacquau (Nicolas), p. 22.
Jacquet (Felizot), p. 21.
Jacques Le Bé, n. 209.
» Hennequin, p. 25.
» Tillot, p. 22.
Jacquinot de Vaurose, n. 209.
Jacquot-Argentin, p. 22.
» Le Déan, p. 21.
» Oudot, p. 22.
Jadre (Le), tuilerie, p. 18.
Jardin (abbaye du), p. 20.
Jean. Voy. Bonnot.
» Le Camus.
» Le Gode.
» Le Lorrain.
» Liébaut.
» Marcilly.
» Mauroy (de),
» Maury.
» Miredon.
» Pastoure.
» Toustain.
Jeanne de France. p. 33.
» de Juilly, P. 20.
» de La Baume, n. 142.
Jehanote, la tielière, p. 21.
Jérusalem, fief, commune de Feuges, n. 174.
Jeugny, p. 18, 24.

Juillet (Pierre), p. 22.
Juilly-sur-Sarce, p. 24.
» (Jehanne de), p. 20.
Juzanvigny, n. 172, 197.

Keratzer (M.), p. 16.

La Baume (Jeanne de), n. 142.
La Boissière (fam. de), n. 129.
La Celle-s^t-Chantemerle, prieuré, p. 20.
La Chapelle, à Ville-sur-Terre, n. 193.
La Chapelle-Saint-Luc, p. 24,—n. 170.
La Chaise, n. 206.
La Châtre (Anne de), n. 214.
Lachy, n. 15*, 16, 28.
La Cour de Manneville (fam. de), n. 223.
La Cour-Saint-Phal, commune de Savière, n. 223.
L'Etape, commune de Mathaux, p. 18.
La Ferté (fam. de), n. 197.
» Denis, n. 197.
La Folie, tuilerie, p. 21.
La Fontaine (fam. de), n. 129.
La Forge, à Humesnil, n. 193.
La Guillotière, p. 16.
La Haye (fam. de), n. 138.
La Hupproye (fam. de), n. 193.
La Malmaison, commune de Saint-Lyé, n. 223.
La Marck (Guillemette de), n. 180.
La Motte, à Villemereuil, n. 193.
La Motte-Tilly, n. 129.
Lantages (fam. de), n. 159.
Laon (cathédrale de), n. 198.
La Péreuse (fam. de), n. 193.
La Péreuse, fief, n. 209.
La Porte (fam. de), n. 174.
Larcher (fam.). n. 223.
La Renouillère, commune de Saint-Julien, n. 155.
La Rivière (fam. de), n. 129.
La Rivour (abbaye de), p. 18. — n. 38.
La Rochelle, commune de Chappes, p. 22.
La Roëre (fam. de), n. 129.
La Tuilerie (M. de), p. 23, 24.
Laubressel, p. 24.
Laurent (fam.), n. 193, 209.
La Vendue-Mignot, p. 24.
La Ville-aux-Bois, n. 172.

Le Bé (fam.), n. 209*.
» Claude, n. 206.
» Jacques, n. 209.
» Nicolas, n. 209.
Le Brun-Dalbanne (M.), p. 80, 81.
Le Camus (Jehan), p. 22.
Le Cauroy, n. 193.
Le Court (Jean-Toustain, dit), p. 22.
Le Courtois, n. 193.
Le Déan (Jacquot), p. 21.
Le Duchat (fam.), n. 209.
Le Febvre (Christophe), n. 206.
» François, p. 23, — n. 206.
» Nicolas, n. 206.
Le Gras (fam.), n. 174.
Le Gode (Jehan), p. 22.
Le Grin (fam.), n. 278.
Le Lieur (fam.), n. 209.
Le Lorrain (Jehan), p. 21.
Le Mairat, n. 174, 223.
Le Marguenat, n. 174.
Le Mercier, n. 155.
Le Mesnil-lès-Pars, n. 129.
Léonin de Sézanne, n. 93.
Le Page (fam.), n. 209.
Le Pavillon, n. 223.
Les Barres, n. 129.
Les Grandes-Chapelles, p. 24.
Les Noës, p. 24, — n. 146.
Le Tartier (fam.), n. 174, 209.
Le Tellier (fam.), n. 223.
Le Viste (fam.), n. 129.
L'Hôpital (fam.), n. 214.
Lhuître, n. 193.
Liebault (Jehan), p. 22.
Lignières, p. 20, — n. 138.
Lingey, commune d'Avirey, n. 138.
Lirey, n. 138.
Lionne de Sézanne. Voy. Léonin.
Loge-Lionne (La), commune de Brevonne, n. 93.
Longuejoue (fam. de), n. 129, 159.
Louis I, comte de Flandre, p. 32,— n. 53.
Louis IX, roi de France, p. 33.
Louise de Clermont, n. 26.
Lucca della Robbia, p. 81.
Ludot (fam.), n. 174.
Luillier (fam.), n. 193.
Lur (fam. de), n. 129.
Lusquin (M.), propriétaire de la faïencerie de Fouchères, p. 82.

Luyères, p. 24, — n. 159, 168, 174, 200.
Luxembourg (Jean de), n. 180.
» (le duc de), p. 23.

Maillet (fam.), n. 174.
Mailly, p. 24.
Mairat (Le). Voy. Le Mairat.
Maizières-la-Grande-Paroisse, n. 129.
Majoliques, p. 80.
Malmaison (La). Voy. La Malmaison.
Marcilly (Jean), p. 22.
Marcilly-le-Hayer, n. 169, 217.
Marché couvert de Troyes, n. 25.
Marconville (fam. de), n. 174, 209.
Marculphe, n. 86.
Marescot (Regnault de), p. 25.
Marguenat (Le). Voy. Le Marguenat.
Marguerite de Bourgogne, veuve de Charles de France, n. 21, 48, 51, 52.
Marguerite de Bourgogne, comtesse de Flandre, p. 32, 53.
Marigny, n. 193.
Marisy (fam. de), n. 209.
Marle (fam. de), n. 129, 223.
Marquemont (M. de), n. 206.
Marryat, n. 51.
Martin-Gautherin, p. 22.
Maurepaire, p. 18, 20.
Maurepaire (Le Petit), p. 24.
Mauroy (fam. de), n. 174*, 193.
» (François), n. 194.
» (Jean), n. 194.
» (Michelet II), n. 174.
» (Pierre), n. 174.
» (Simonne), n. 206.
» (Hôtel de), n. 194, 211.
Maury (Jean), p. 22.
Max-Berthelin, p. 25, 26, 27.
Melligny (Claude de), n. 172.
Mesgrigny (fam. de), n. 193, 207.
Mercier (Le). Voy. Le Mercier.
Mergey (église de), n. 71, 124, 157, 160, 164, 178, 198, 205, 214, 216, 218, 223.
Méry-sur-Seine, n. 199.
Mesnil-Saint-Père, p. 16, 18, 21, 22, 24.
Mesnil-Sellières, p. 21, 24.
Messon, n. 174, 209.
Millard (M.), p. 16.
Millot (M. le docteur), p. 19.
Milon (fam.), n. 138.

Miredon (Jean), p. 22.
» (Huguenin), p. 22.
Mocaut (Lambert), p. 19, — n. 94.
» (Renier), p. 19, 20, — n. 94.
Moinville (fam. de), p. 30.
Molé (fam.); n. 174, 193.
Môni, n. 129.
Monnaie (rue de la), à Troyes, n. 206.
Monceaux (fam. de), n. 129.
Montainglon (M. de), n. 86, 88, 92.
Montbrost, n. 197.
Montgueux, n. 193, 197.
Montier-la-Celle, abbaye, p. 28.
» (abbé de), p. 28.
Montiéramey, abbaye, p. 18, 21, 22, 24, — n. 128, 134, 142, 143, 171, 173, 177, 181, 191.
Montigny, n. 129.
Montpothier, p. 18.
Montreuil, p. 24, — n. 133, 152, 153, 166, 175, 176.
Montsuzain, n. 174.
Morvilliers, p. 18.
Moulins de Méry (les), n. 129.
Musée de Cluny, n. 43.
» Diocésain de l'Aube, n. 112.
Mussy-sur-Seine, p. 24.

Nesle-la-Reposte, abbaye, p. 19, 20, — n. 8, 62, 77, 93, 105, 110.
Nevers (faïenceries de), p. 82.
Nevers (les comtes de), p. 33.
Nicey (fam. de), n. 129.
Nicolas Fribourg, p. 22.
» Guiotelli, p. 25.
» Jacquau, p. 22.
» Le Bé, n. 209.
» Le Febvre, n. 206.
Nivelle (Pierre), n. 215.
Noës (les), p. 24, — n. 146.
Nogent-en-Othe, n. 159.
Nogent-sur-Aube, n. 176.
Nogent-sur-Marne, p. 20.
Notre-Dame de l'Epine, n. 137.
Nozay, n. 166, 197.

Odard Hennequin. Voy. Hennequin.
Olive (fam.), n. 193.
Ollier (fam.), n. 223.
Oudot (Jacquot), p. 22.

Paillot (fam.), n. 209.
» (M.), p. 22.
Paisy-Cosdon, p. 24.
Palais-de-Justice (rue du), à Troyes, n. 172.
Pastoure (Jean), p. 21.
Pavillon (Le), n. 223.
Payns, n. 223.
Penotet (M.), n. 7.
Péreuse (La) (fam.), n. 193.
» (fief), n. 209.
Pérignon (fam.), n. 193.
Périgny-la-Rose (ancien château de), p. 19, 20, 30, 31, — n. 14, 17, 18, 19, 47, 58, 61, 64, 66, 67, 74, 76, 78, 79, 81, 82, 86, 87, 89, 91, 92, 94, 127.
Perrecin (fam.), n. 174.
Perricard (fam.), n. 174, 193, 209.
Petit (Ernest), p. 30, note.
» (Guillaume), évêque de Troyes, n. 146.
Petit-Maurepaire (Le), p. 24.
Petits-Usages de Piney (tuilerie des), p. 23.
Philippe de Rouvre, p. 32. — n. 53.
» le Hardi, p. 30.
» le Long, p. 33.
Piédefer (fam. de), n. 138.
Pierre de Bourbon, p. 22.
» de Villiers, p. 28.
» Juillet, p. 22.
Piétrequin (fam.), n. 209.
Pinette (fam.), n. 174.
Piney, p. 23, 24.
Pithou (F.), n. 25.
Place Saint-Pierre, à Troyes, n. 1.
Plaisance, p. 21, 22.
Plancy (Jeanne de Juilly, dame de) p. 20.
Planty, p. 18.
Pleurre (fam. de), n. 193.
Plessis (fam. du), n. 129.
» (Benjamin du), p. 28.
» (le), p. 18.
Polisy (château de), p. 80, 81.
Pontigny (abbaye de), n. 19.
Pont-Sainte-Marie, n. 184, 185, 186, 187.
Porte (De La), voy. La Porte.
Postel (fam. du), n. 159.
Poterat (fam.), n. 174.

Pottié (M. André), p. 81, 82.
Pouan, p. 21.
Pouy, p. 24.
Précy-Notre-Dame, n. 193, 209, 224.
Préloup, n. 155.
Praslin, p. 20.
Prieurés de Foicy, n. 222.
» Fouchères, n. 173.
» Isle-Aumont, n. 173.
» La Celle-sous-Chantemerle, p. 20.
» Saint-Quentin à Troyes, n. 23, 36, 57, 68, 97, 98, 135.
» Val-Dieu, n. 15.
Primatice (Le), n. 152, note.
Provins (la Bibliothèque de), p. 19, — n. 94.

Quicherat (M.), n. 92.

Raguier (fam.), n. 129*.
Regnault de Marescot, p. 25.
Remparts de Troyes (anciens), n. 126.
Remy-Mesnil, n. 208.
République (rue de la), à Troyes, n. 100.
Richebourg (fam.), n. 219.
Richelet, n. 279.
Richer (fam.), n. 193.
Rigny-le-Ferron, n. 12, 35, 44, 123, 147.
Rivour (Abbaye de La), p. 18, 22.
Robert, fils de Charles-le-Chauve, p. 33.
Rochelle (La), seigneurie, p. 22.
Roffey (fam. de), n. 138.
Romain (fam. de), n. 129.
Roserot (M.), n. 129, 155, 278.
Rouen, p. 82.
Rouilly-Sacey, p. 24.
Rouilly-Saint-Loup, n. 170, 197.
Roux de Plaisance, p. 21.
Rues de Troyes :
» du Bourgneuf, n. 172.
» du Cloître-Saint-Etienne, n. 26, 32.
» de l'Hôtel-de-Ville, n. 100.
» de la Monnaie, n. 206.
» Notre-Dame, n. 220.
» du Palais-de-Justice, n. 172.
» des Quinze-Vingts, n. 197.
» de la République, n. 100.

Rues Thiers, n. 197.
» de la Trinité, n. 194.
Rumilly-les-Vaudes, p. 24, — n. 170.

Saint-Amour (fam. de), n. 209.
» André, n. 172.
» Aubin (fam. de) n. 209.
» Benoît-sur-Vanne, n. 138.
» Bernard, p. 15.
Sainte-Parise (Les Tours), n. 159.
» Savine, n. 172.
Saint-Etienne-sur-Barbuise, n. 174, 197.
» Louis, n. 15, 51.
» Loup (abbaye), p. 19, 27, — n. 144.
» Lyé, p. 21.
» Mards, n. 129.
» Martin-ès-Aires (abbé de) n. 173.
» Martin, seigneurie, n. 166, 174.
» Maurice (fam. de), n. 129, 159.
» Mesmin, n. 223.
» Nicolas (église), à Troyes, p. 28, 219, — n. 26, 157, 160, 163, 168, 179.
» Nizier (église), à Troyes, n. 222.
» Omer (église de), n. 16.
» Parre-aux-Tertres, n. 197.
» Phal (André de), n. 30.
» » (commanderie de), p. 18.
» Pouange, n. 223.
» Quentin, prieuré, à Troyes, n. 23, 36, 57, 68, 97, 135.
» Remy (église, à Troyes), n. 10.
» Remy, seigneurie, n. 166.
» Sépulcre, n. 223.
» Simon (fam. de), p. 30.
» Urbain (collège de), p. 29. — n. 33, 49, 50, 103, 104, 109.
Sceau de Guillaume Parvi, n. 146.
Sarrebruck (fam. de), p. 30.
Savetiez (M.), n. 87.
Savières, n. 223.
Sémillard, p. 18.
Serlio, n. 152, note.
Sévin (fam.), n. 223.
Sézanne, p. 20, n. 87.
Soligny, n. 174.
Somme-Fontaine-Saint-Lupien, p. 24.
Sommerset-House (Londres), n. 51.
Sommeval, p. 24. — n. 197.
Sot (Ludovic), architecte, p. 32, note.
Souleaux, p. 21.

Tallerand, n. 209.
Tartier (fam. Le), n. 174, 209.
Tellier (fam. Le), n. 223.
Térillon (M.), n. 100.
Thennelières, n. 152.
Thibault IV, comte de Champagne, p. 33.
Thiboust (fam.), n. 129.
Thiebaut, Félizot, p. 22.
Thoureau (M^{me} V^e), p. 81, — n. 226, 227.
Thuisy, n. 142, 210, 219.
Tillot (Jacques), p. 22.
Tonnerre (ancienne Maison-Dieu de), n. 130.
» Château de Marguerite de Bourgogne, n. 21, 48, 51, 80.
» Château de Louise de Clermont, n. 26, 74, 133, 160, 162, 163, 168.
» Maison Chamon, n. 26.
Torvilliers, n. 176.
Tour Sainte-Parise (Les), n. 159.
Toustain (Jean), p. 22.
Trémilly, n. 197.
Trinitaires, n. 194.
Trinité (rue de la), à Troyes, n. 194.
Troyes. Voy. : abbayes Saint-Loup. — Saint-Martin-ès-Aires. — Cellier de Saint-Pierre. — Ancien collège. Couvents des Cordeliers, des Jacobins. — Eglises Saint-Nicolas, Saint-Nizier, Saint-Remi, Saint-Urbain. — Hôtel-Dieu-le-Comte. — Hôtels de Franquelance, de Mauroy. — Hôpital de la Trinité. — Rues du Bourgneuf, du Cloître-Saint-Etienne, de l'Hôtel-de-Ville, de la Monnaie, du Palais-de-Justice, des Quinze-Vingts, de la République, Thiers, de la Trinité.
Truchot (fam.), n. 209.
Tuilerie d'Aix-en-Othe, p. 23.
» au gruyer, p. 23.
» de Batilly, p. 20.
» de Brevonne, p. 21.
» des Buissons, p. 22.
» de Champ-Halau, p. 18.
» de Chantemerle, p. 18, 20, — n. 27, 42.
» de Chaource, p. 18.

Tuilerie de Chessy, p. 24.
» de la Commanderie, p. 18.
» de Courcelles, p. 18.
» de Courtaoult, p. 24.
» de Courteranges, p. 24.
» de Crespy, p. 24.
» de Dienville, p. 24.
» de Fouchères, p. 24.
» de Gérosdot, p. 18.
» du Jadre, p. 18.
» de Jeugny, p. 24.
» de Jully-sur-Sarce, p. 24.
» de la Folie, p. 21.
» de La Rivour, p. 18, 22.
» de la Vendue-Mignot, p. 24.
» de Lignières, p. 20.
» de Maurepaire, p. 18, 20.
» du Mesnil-Saint-Père, p. 18, 21.
» du Mesnil-Scellières, p. 21, 22.
» de Mussy-sur-Seine, p. 24.
» de Paisy-Cosdon, p. 24.
» des Petits-Usages de Piney, p. 23, — n. 224.
» de Plaisance, p. 21.
» du Plessis, p. 18.
» de Pouy, p. 24.
» de Praslin, p. 20.
» de Saint-Phal, p. 18.
» de Sommeval, p. 24.
» du Valdreux, p. 18.
» de Valentigny, p. 24.
» de Vanlay, p. 24.
» de Vauchassis, p. 24.
» de Vendeuvre, p. 24.
» de Vernonvilliers, p. 24.
» de Villadin, p. 18, 24.
» de Villenauxe, p. 24.
» de Villy-en-Trodes, p. 22.
Tuilerie (M. de la), p. 23, 24.
Turgis, n. 223.

Urbain IV (le pape), p. 29.

Val-Dieu, prieuré, n. 15.
Valdreux (Le), p. 18.
Valentigny, p. 24.

Vallant-Saint-Georges, n. 70, 141, 156, 161, 183.
Vanlay, p. 24.
Vassan (de), n. 193.
Vauchassis, p. 18, 24, — n. 174.
Vaudetar (Louis de), n. 214.
Vauluisant (abbaye de), n. 60.
Vauthier, n. 174.
Vaurose. Voy. Jacquinot.
Vendeuvre, p. 24, — n. 172.
Vendue-Mignot (la), p. 24.
Venel (fam.), n. 193.
Vernonvilliers, p. 24.
Verricourt, p. 24.
Verrières, n. 159, 174.
Viâpres, n. 174.
Vienne (fam. de), n. 209.
» branche de la Tuilerie, p. 23.
» François, p. 23.
» Louis, n. 224.
Victor Hugault, p. 22.
Vignaux, n. 174.
Villacerf, n. 223.
Villadin, p. 18, 24.
Ville-au-Bois-les-Soulaines, n. 208.
Villechétif, n. 213.
Villehardouin, n. 159.
Vilmahu, n. 174.
Villemaur (fam. de), n. 215.
Villemereuil, n. 193.
Villemoyenne, p. 18.
Villenauxe, p. 18, 24.
Villeneuve-aux-Riches-Hommes, n. 129.
Villeneuve-La-Lyonne, n. 93.
Ville-sur-Terre, n. 193.
Villiers (Abel de), n. 176.
» (Pierre de), p. 28.
Villiers-le-Bois, p. 32, — n. 30, 102.
Villy-en-Trodes, p. 18, 22, — n. 45.
Villy-le-Bois, p. 20.
Vincelles (église de), Yonne, n. 133.
Virloup, n. 193.
Vitel (fam. de), n. 209.
Voué, n. 166.
Vouzières (Henri de), p. 20.

Zuchari, n. 206.

TABLE DES MATIÈRES

—

Avant-propos..	5
Introduction..	11
I. De la fabrication des carreaux vernissés et incrustés.........	11
II. Recherches sur certaines tuileries du département de l'Aube et des lieux circonvoisins...	17
Notes sur quelques anciens carrelages......................	25
Abréviations...	34
Catalogue..	35
I. Moyen-âge...	35
Carreaux pouvant servir à l'étude de la fabrication des carrelages vernissés et incrustés....................	35
Carreaux ornés de dessins géométriques................	36
Carreaux fleurdelisés	39
Carreaux à décors en rosaces.........................	45
Carreaux portant des inscriptions.....................	48
Carreaux représentant des animaux, des fleurs, des feuillages et des armoiries...................................	52
II. De la Renaissance à la fin du xviiie siècle....................	59
Carreaux vernissés et incrustés	59
III. Carreaux vernissés à dessins en relief......................	77
IV. Carreaux faïencés...	78
i. Carreaux hispano-mauresques......................	78
ii. Carreaux faïencés de fabrication française	79
Carrelages faïencés	82
Carreaux de revêtement faïencés...................	83

Carreaux avec décors peints en rouge, bleu, jaune et vert, et portant dans les angles le même ornement que les précédents.................................... 84

Carreaux décorés en bleu violacé avec brindilles ou herbages disposés en quart de rosace dans les angles. 85

Carreaux décorés en couleurs et ayant dans les angles le même ornement que les précédents. — XVIIIe s... 85

Carreaux faïencés portant des armoiries............. 86

Carreaux faïencés décorés en couleurs et portant dans les angles des ornements en forme de boutons de roses ayant la tête tournée vers le centre du carreau. 87

Petits carreaux décorés en camaïeu à l'aide du manganèse.. 87

Petit carreau de même type et de mêmes dimensions que le précédent, mais décoré en bleu. — XIXe s... 88

Carreaux faïencés décorés en couleurs et ornés dans les angles de bouquets composés de trois feuilles pleines. — Commencement du XIXe s............. 88

NOMS DES DONATEURS, suivis des numéros correspondant à ceux des dons qu'ils ont faits................................. 89

TABLE DES NOMS DE PERSONNES ET DES NOMS DE LIEUX............... 91

TROYES. — IMP. ET LITH. DUFOUR-BOUQUOT

Extrait des Mémoires de la Société Académique de l'Aube
Tome LVI. — 1892

Musée de Troyes. Pl.I.

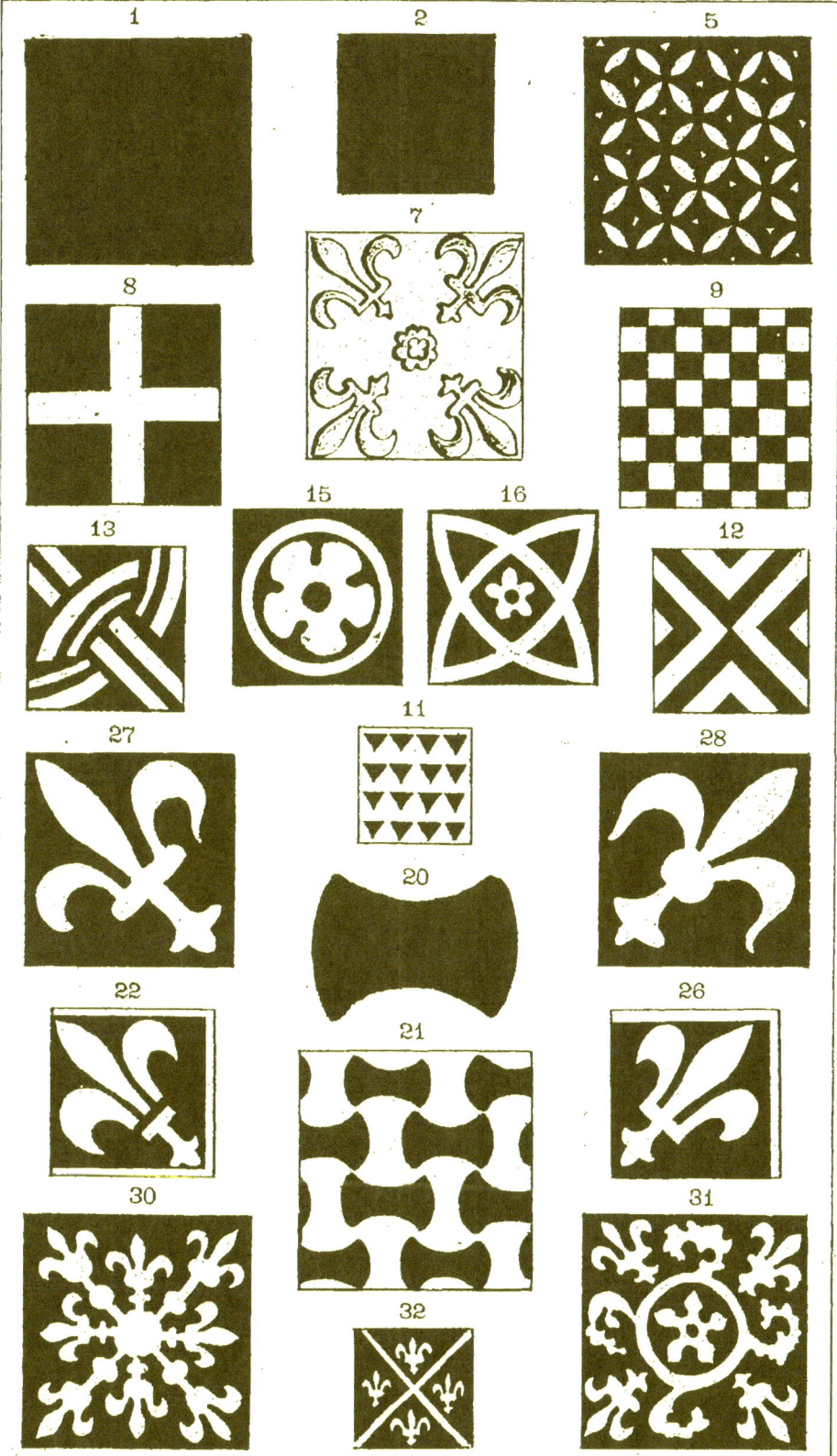

L. Le Clert, del. Lith. Dufour-Bouquot, Troyes.

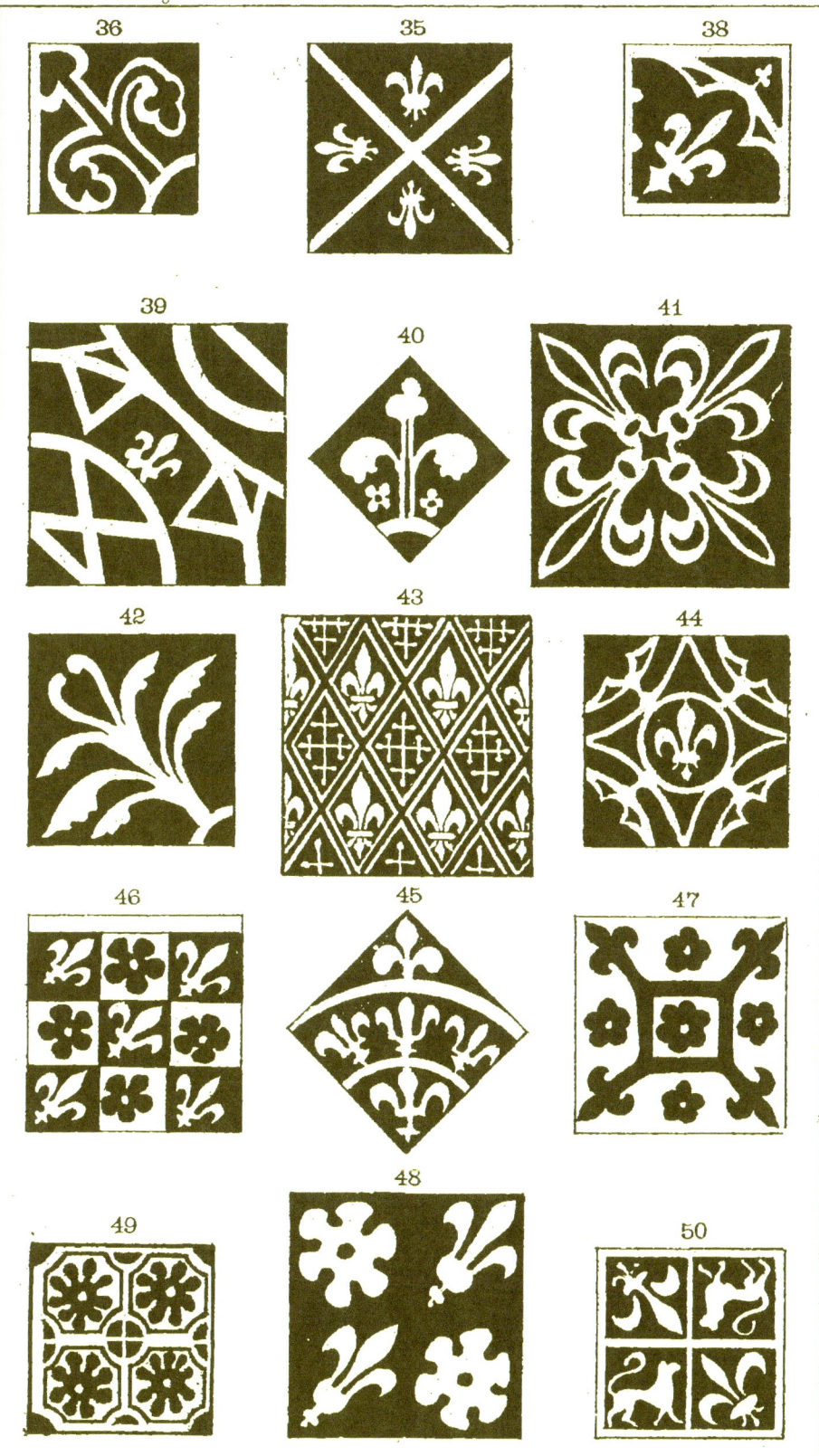

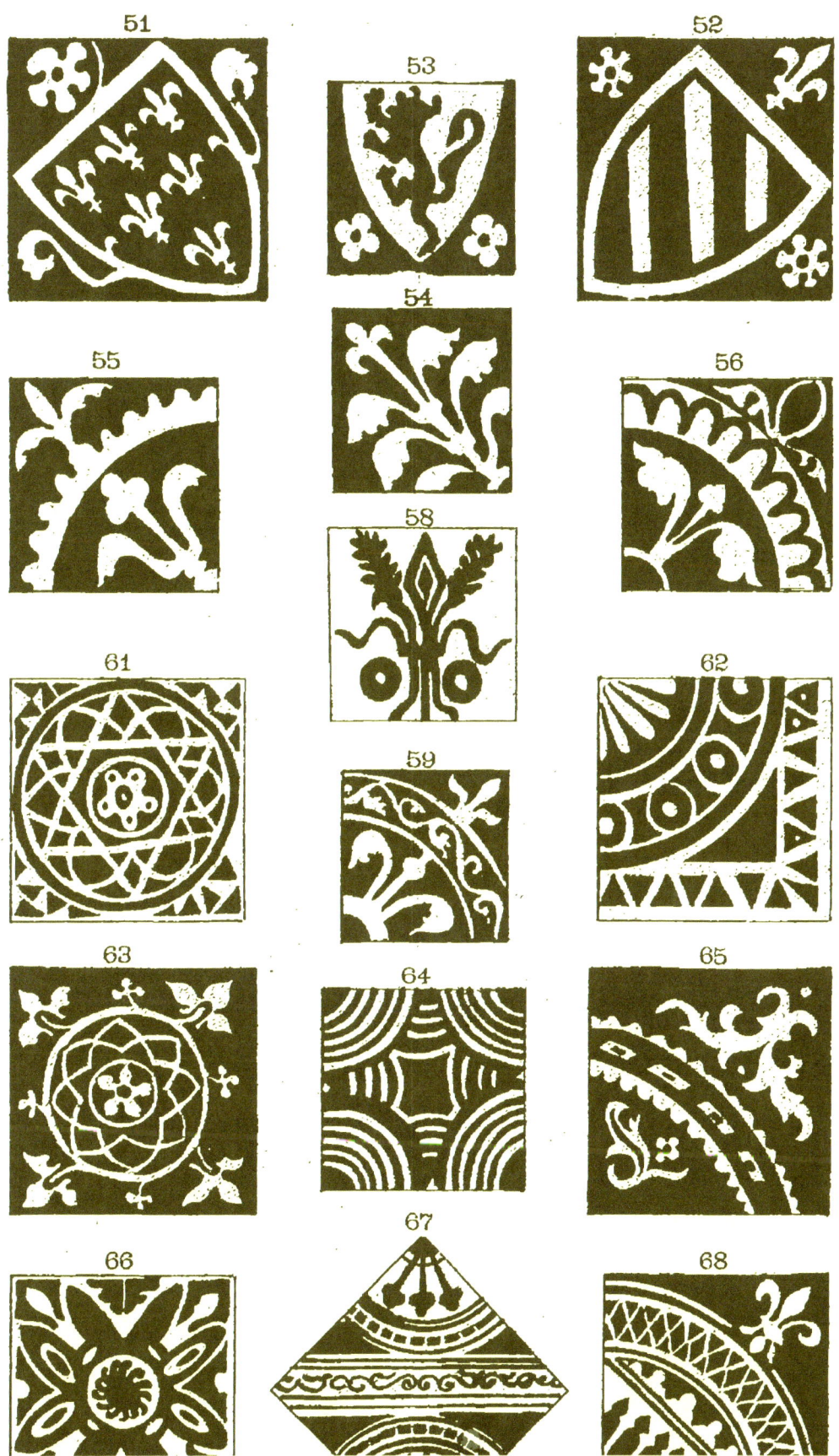

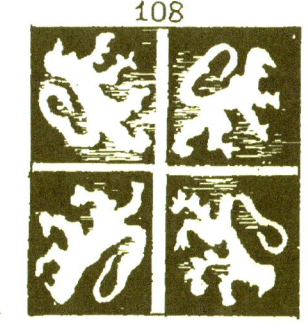
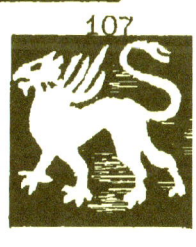

111 112 113

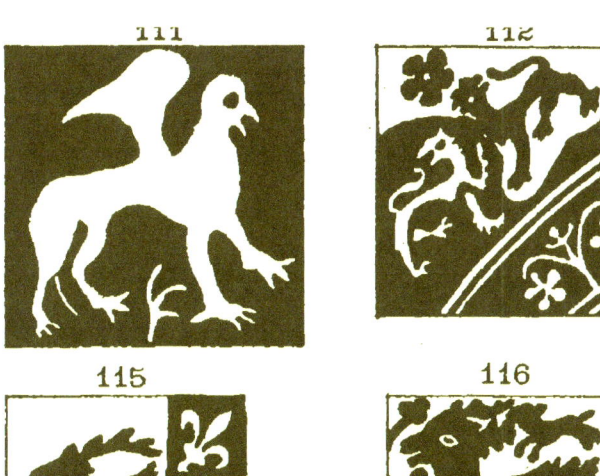

115 116 117

118 119 120

121 123 124 122

125 126 127

128 129

136

137

138

140

141

142

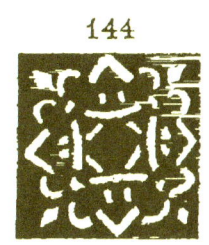

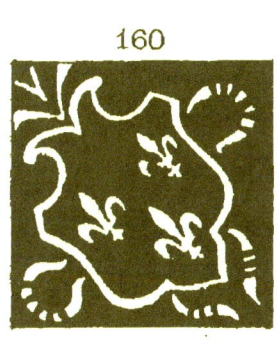

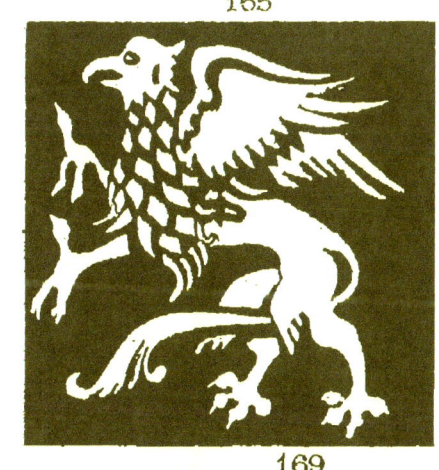

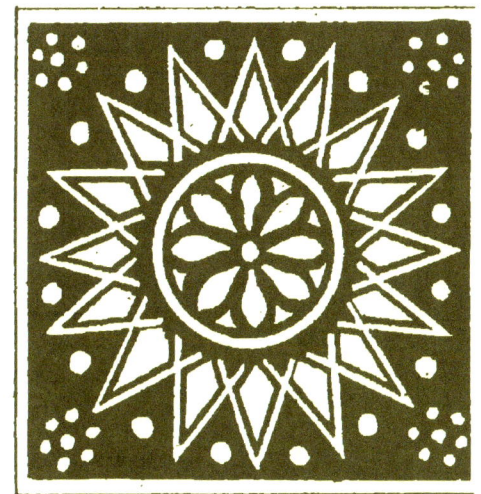

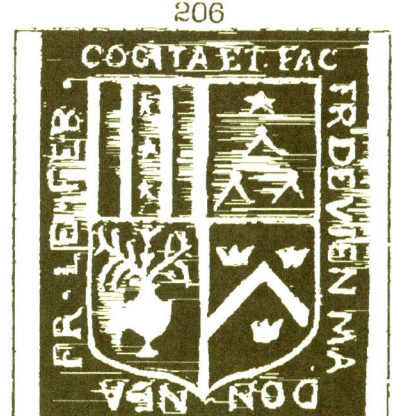

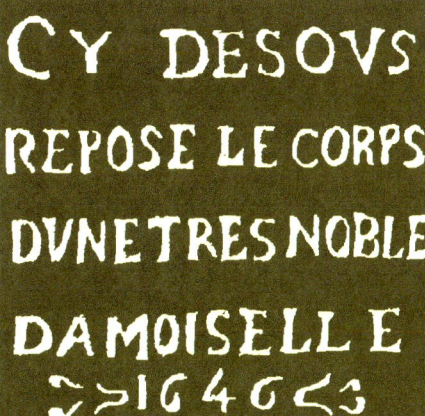

www.ingramcontent.com/pod-product-compliance
Lightning Source LLC
Chambersburg PA
CBHW071551220526
45469CB00003B/985